ゴッホとゴーガンが暮らした国々

面積
日本の九州と同じくらい

人口
日本の約7分の1

オランダ （正式国名：オランダ王国）

● 面積／約 4 万 2000 平方キロメートル

● 人口／約 1700 万人

● 首都／アムステルダム

● 主な言語／オランダ語

ヨーロッパ

アジア

日本

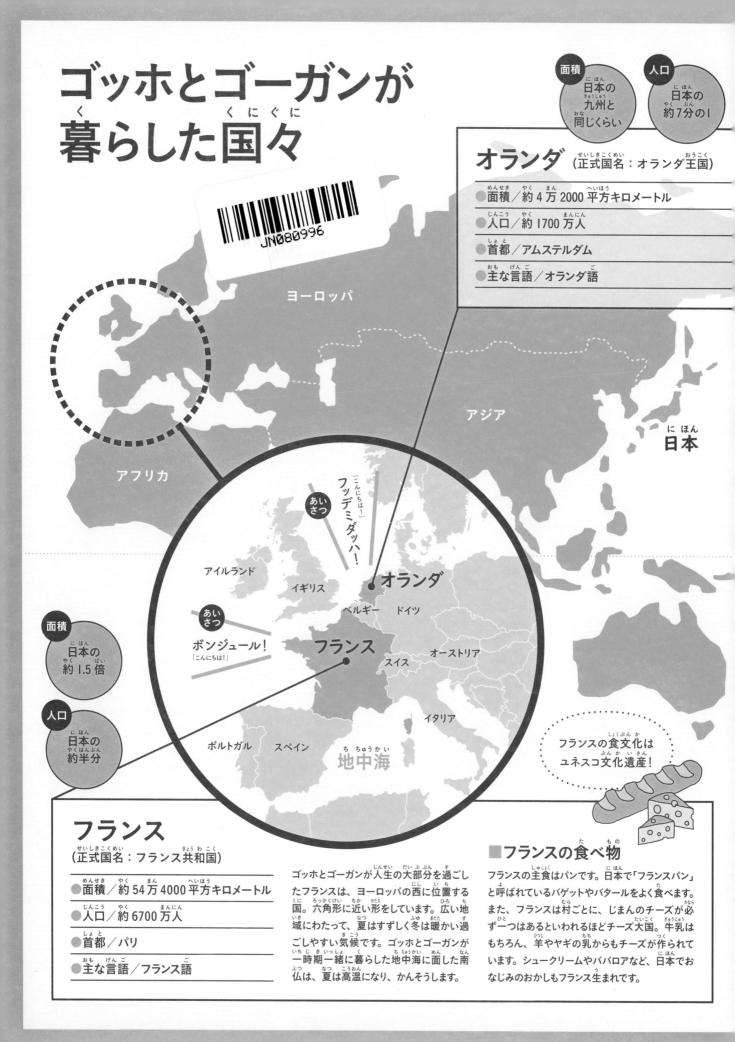

アフリカ

「こんにちは！」
フッデミダッハ！
あいさつ

アイルランド
イギリス
オランダ
ベルギー　ドイツ

あいさつ
ボンジュール！
「こんにちは！」

フランス

スイス
オーストリア

イタリア

ポルトガル　スペイン
地中海

面積
日本の約 1.5 倍

人口
日本の約半分

フランスの食文化は
ユネスコ文化遺産！

フランス
（正式国名：フランス共和国）

● 面積／約 54 万 4000 平方キロメートル

● 人口／約 6700 万人

● 首都／パリ

● 主な言語／フランス語

ゴッホとゴーガンが人生の大部分を過ごしたフランスは、ヨーロッパの西に位置する国。六角形に近い形をしています。広い地域にわたって、夏はすずしく冬は暖かい過ごしやすい気候です。ゴッホとゴーガンが一時期一緒に暮らした地中海に面した南仏は、夏は高温になり、かんそうします。

■フランスの食べ物

フランスの主食はパンです。日本で「フランスパン」と呼ばれているバゲットやバタールをよく食べます。また、フランスは村ごとに、じまんのチーズが必ず一つはあるといわれるほどチーズ大国。牛乳はもちろん、羊やヤギの乳からもチーズが作られています。シュークリームやババロアなど、日本でおなじみのおかしもフランス生まれです。

ジュニア版
もっと知りたい
世界の美術

ゴッホとゴーガン

楽園を夢見た画家たちの旅

2

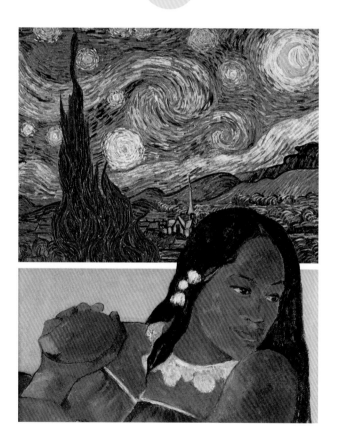

[監修]

高橋明也

東京美術

目に見えるもの を、自分の感情をこめてえがいた画家

フィンセント・ファン・ゴッホ

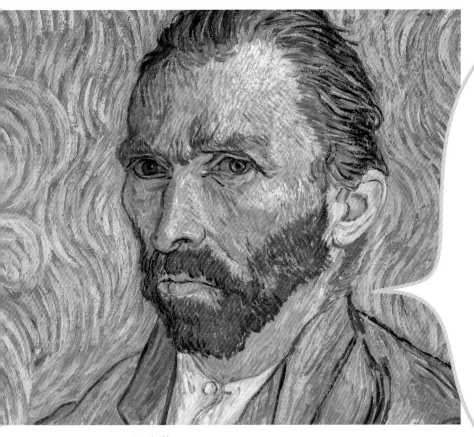

自画像（部分）　1889年　オルセー美術館（パリ）

ゴッホが36さいの年に鏡を見ながらえがいた自分の姿です。
ゴッホはこの絵をえがいた翌年に亡くなりました。

わたしはゴッホ。

オランダ人です。
牧師をしていたお父さんのことを、
とても尊敬していました。

そしてぼくには、
テオという優しい弟がいます。
絵を売る仕事を始めたテオが、
ぼくに画家になることを
すすめてくれました。
フランスのパリで5さい年上の画家、
ゴーガンに出会うと、
ぼくらはとても仲良しに
なりました。

ゴッホがえがきたかったもの ゴーガンがえがきたかったもの

ゴーガンとファン・ゴッホ。近代絵画史にかがやく二人の画家は、不思議な縁で結ばれています。

厳格なキリスト教の牧師の息子としてオランダの片田舎に生まれ、絵の本格的な勉強のためにパリに出たゴッホが、画家として歩み始めていたゴーガンと出会ったのは一八八七年、ゴーガン三九さい、ゴッホ三四さいの時です。

原始の昔から続くような古い習俗や神秘的な祭り、そして子どもや動物たちが内に秘めたじゅんすいなエネルギーにひかれたゴーガンは、大都会パリをはなれ、北フランス、ブルターニュ地方の小さな村にアトリエを構え、独特な画風の作品を制作

目に見えないもの を、自分の心の目で見てえがいた画家

ポール・ゴーガン

わたしは ゴーガン。

フランス人です。
船乗りや、株式の仲買人など、
いろいろな仕事を経験しました。
最初はしゅみで
絵をえがいていましたが、
35さいの時に、会社を辞めて
プロの画家になりました。
そのころに出会ったのが、ゴッホです。
ゴッホとは大きなけんかもしたけれど、
ぼくは、かれがえがく
「ひまわり」の絵が
大好きでした。

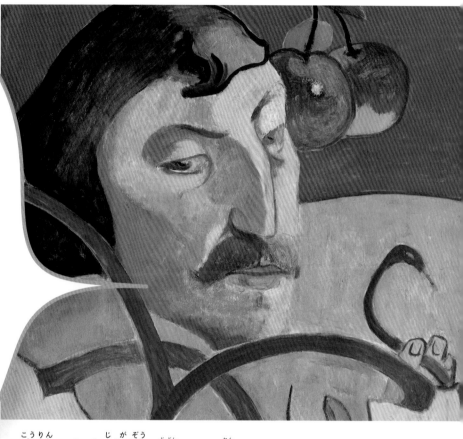

光輪のある自画像（部分）　1889年　ナショナル・ギャラリー（ワシントン）
ゴッホが右の作品をえがいた同じ年にゴーガンがえがいた自分の姿です。
ゴーガンはこの時41さいでした。

していきます。
一方で、貧しいけれども必死で生きる人たちの姿に感動したゴッホは、最初、名もない労働者や農民たちの姿をえがきました。そして太陽が降り注ぐ南フランス、アルルの地を訪れてからは、抜けるような青空の下、ほのおのように高くのびるイトスギやかがやくひまわり、月や星がきらめく夜空などを次々にカンヴァスに再現していきました。
同時代を生きた二人の画家が関心をもったテーマはそれぞれ異なります。
最終的にゴーガンは、楽園を夢見ながら南太平洋のタヒチ島に向かい、ゴッホは、パリ近郊のオーヴェール村で制作しながら、突然その人生を閉じます。しかし、人間が本来備えているはずの自然への愛と共感、そして人間に対する夢と希望を追求し続けた点では、彼らは深く通じ合っていたのでした。

小さな伝記

フィンセント・ファン・ゴッホ ものがたり

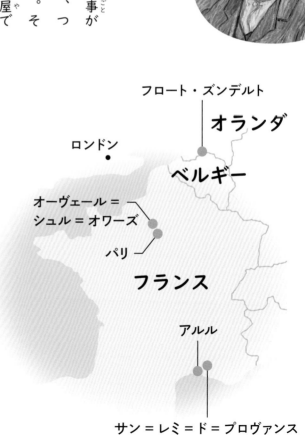

画家になる前のゴッホは失敗ばかり

今からおよそ一七〇年前の一八五三年、ゴッホはオランダの南にあるフロート・ズンデルトという村に生まれました。正式な名前は、フィンセント・ウィレム・ファン・ゴッホといいます。父は教会の牧師、同じ名前をもつ祖父も有名な牧師でした。

一六さいになったゴッホは、おじさんが経営していたグーピル商会という会社で、絵を売る仕事を始めます。最初はまじめに働いていたゴッ

ホでしたが、しだいに画商の仕事が嫌になって働く態度が悪くなり、ついに辞めさせられてしまいます。その後、語学の先生をしたり、本屋で働いたりしましたが、どれも長続きはしませんでした。そんなゴッホは、二四さいのころ、ようやく将来の夢を見つけました。それは、キリスト教の教えを人々に広める伝道師になることでした。

キリスト教の勉強を一生懸命したゴッホは、となりの国ベルギーの炭鉱町で伝道師の見習いを始めます。この町でゴッホはけが人の看病をしたり、炭鉱で働く貧しい人たちに自

ゴッホの年表

1853年 [0さい]
3月30日、オランダ南部のフロート・ズンデルトという村の牧師の家に生まれる。

1857年 [4さい]
弟のテオが生まれる。

1869年 [16さい]
おじが経営する美術商グーピル商会に就職する。

1875年 [22さい]
パリの本店に転勤する。

[地図]
フロート・ズンデルト — オランダ
ロンドン・
ベルギー
オーヴェール＝シュル＝オワーズ
パリ
フランス
アルル
サン＝レミ＝ド＝プロヴァンス

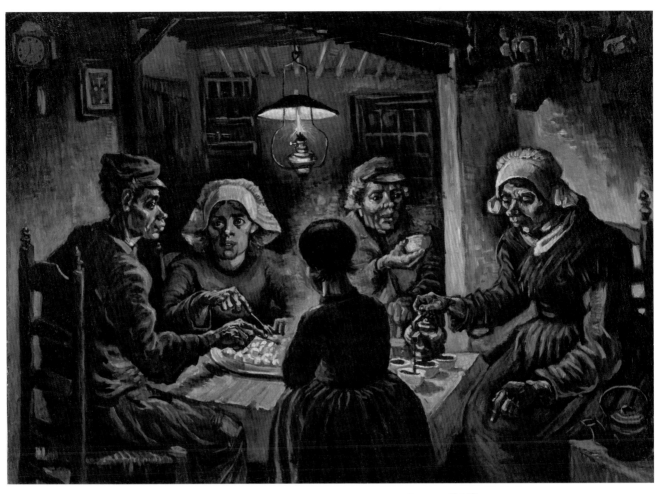

じゃがいもを食べる人々
1885年　ファン・ゴッホ美術館（アムステルダム）

ゴッホがオランダにいたころにえがいた作品です。シワが刻まれた顔や手、かべにかざられている小物などを上手にえがくために、ゴッホは何度も練習をくり返して、この絵を完成させました。

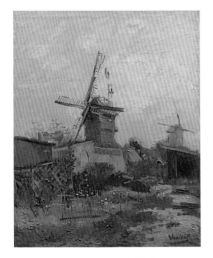

モンマルトルの風車
1886年　アーティゾン美術館／
旧ブリヂストン美術館（東京）

ゴッホはパリに出ると、弟のテオと一緒に生活を始めました。この絵は、二人のアパートのすぐ近くの「ムーラン・ド・ラ・ギャレット」という有名なダンス場にあった風車をえがいたものです。オランダにいたころの絵に比べると、使う絵の具がぐっと明るくなりました。

1876年〔23さい〕
グーピル商会を辞める。イギリスでドイツ語とフランス語を教え始める。

1877年〔24さい〕
神学の勉強のためアムステルダムに移住する。

1879年〔26さい〕
ベルギーの炭鉱で、キリスト教の教えを広める伝道活動を始めるが、すぐに止めさせられる。

1880年〔27さい〕
画家になる決心をする。

1885年〔32さい〕
父が急死する。

1886年〔33さい〕
パリで弟のテオと暮らし始める。パリの教室で絵を習い始め、画家の友人ができる。

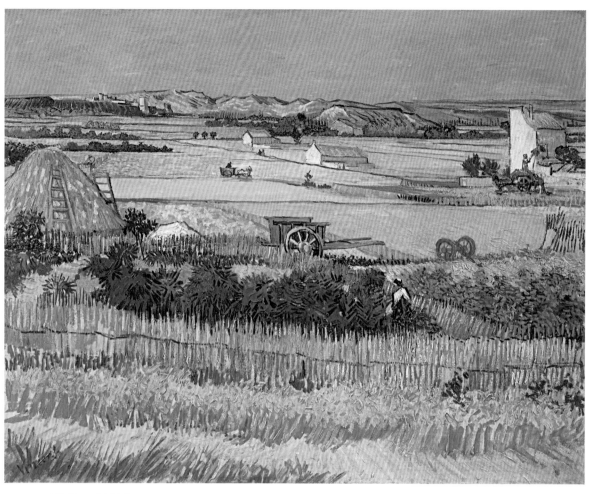

明るい色にこめられた、ワクワクする気持ち

クロー平野の収穫

1888年　ファン・ゴッホ美術館（アムステルダム）

ゴッホがアルルに引っこして4カ月後、待ちに待った夏がやってきました。南仏の夏の空気が、すんだ空の青色とかがやく麦畑の黄色で表現されています。アルルの夏を本物らしくえがくため、ゴッホは自ら、照りつける太陽の下、麦畑で働いたそうです。

分の洋服をあげたりと、献身的に働きました。しかし、人につくしたいという強すぎるゴッホの思いは空回りし、人々は彼の周りからどんどんはなれていくばかり。結局ゴッホは、伝道師としての正式な資格ももらえませんでした。ゴッホはようやく見つけた未来に続く道を、またしても見失ってしまったのです。

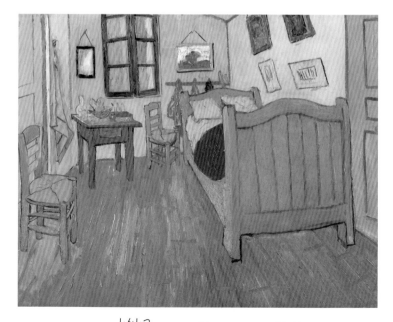

フィンセントの寝室　1888年　ファン・ゴッホ美術館（アムステルダム）

友人の画家たちと一緒に住むためにアルルに黄色い家を借りたゴッホは、2階にベッドを置いて自分の部屋にしました。ゴッホはこの絵をとても気に入っていて、後年、自分の作品を見た時、「いちばんよくえがけたのは、寝室です」と話したそうです。

弟と二人三脚で夢に向かったゴッホ

伝道師の夢を断たれたゴッホの心をいやしたのは、子どものころから好きだった絵をえがくことでした。

二七さいで画家になる決心をしたゴッホは、農民や働く人たちの姿をえがくことに没頭していきました。

そのころから、ゴッホの生活を支えていたのは、パリで画商として働く弟のテオです。ゴッホには、二人の弟と三人の妹がいましたが、すぐ下の弟テオとはとても仲が良く、自分の生活も苦しいなか、お金や絵の具を兄へ送るテオ。テオはゴッホの最大の理解者でした。

そんなある日、ゴッホは突然、テオのいるパリにやってきました。

ゴッホはパリで、流行していた絵のスタイルを知ったり、日本の浮世絵に興味をもったりと、刺激的な毎日を送ることになりました。そんなゴッホにとって、最大の出来事が、画家ゴーガンとの出会いでした。

パリに来てから二年がたとうとしていたころ、ゴッホはフランスの南にあるアルルという町に引っこします。アルルは太陽の光が降り注ぐとても明るい町。この町をすっかり気に入ったゴッホは、ものすごい勢いで絵をえがき始めます。そして、ゴッホはこのアルルで仲間たちと一緒に絵をえがいて暮らすことを夢見るよ

ルーラン夫人の肖像　1889年　メトロポリタン美術館（ニューヨーク）

ダリアの花のかべ紙の前に座るのは、アルルの郵便局長だったルーランさん（27ページ）の奥さんです。手に持っているのは、ゆりかごのひも。彼女はゴッホにとって、母のような存在でした。

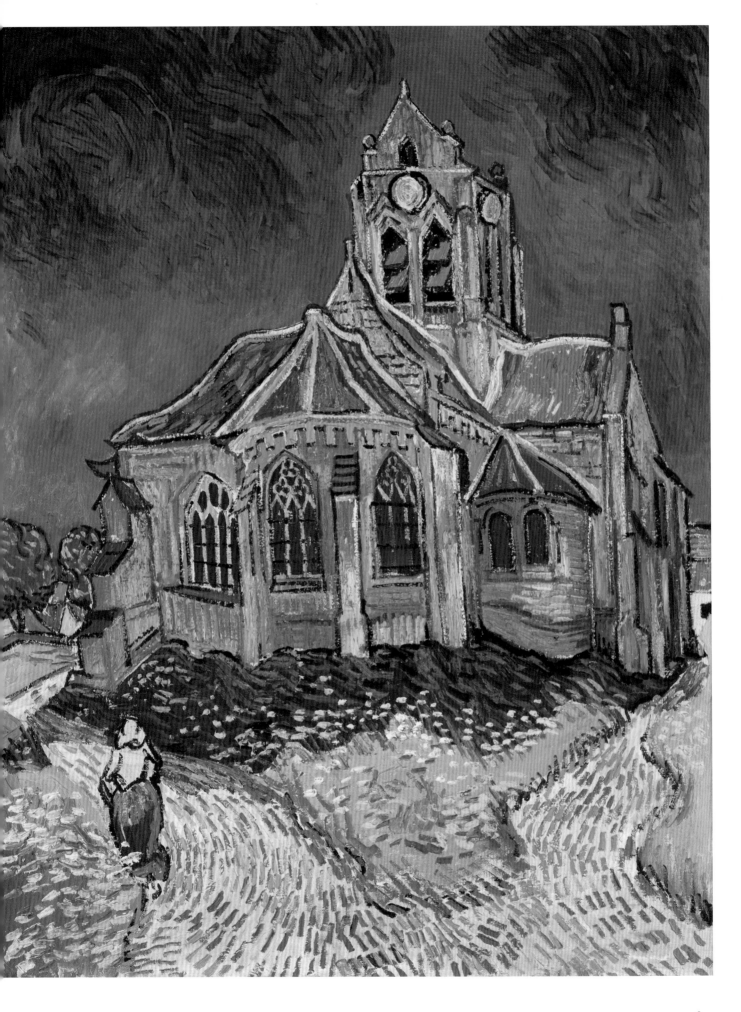

うになりました。「黄色い家」を借りたゴッホは、せっせと家具やいすを買い、仲間たちにアルルに来るように熱心にさそうのでした。

絵をえがくことだけはあきらめなかったゴッホ

しかし、アルルに来てくれたのはゴーガン一人。それでもゴッホは幸せでした。親友と一緒に生活しながら、好きな絵をえがける毎日が始まったからです。でも、その時間は長くは続きませんでした。激しい性質だった二人はやがてぶつかるようになり、ついにかんしゃくを起こしたゴッホは、自分の左耳の一部を切り落としてしまいます。もう二人で暮らすことができないと思ったゴーガンは、アルルから去っていきました。

この「耳切り事件」の三ヵ月後、自分が心の病気だと知ったゴッホは、サン＝レミ＝ド＝プロヴァンスという場所にある病院に入ります。く

り返す発作になやまされながらも、ゴッホは入院中も《星月夜》（24〜25ページ）など、多くの素晴らしい作品を残しました。

そんなゴッホのもとに、テオから息子の誕生を知らせる手紙が届いて少ししたころ、ゴッホは退院し、オーヴェール＝シュル＝オワーズという村に引っこしました。少しずつ元気を取りもどしていたかに見えたゴッホでしたが、一八九〇年七月二十七日、村のはずれにある麦畑で自分のお腹をピストルでうってしまいます。その二日後、ゴッホは亡くなりました。三七年の短い人生でした。半年後には、弟のテオも兄のあとを追うように亡くなりました。今ゴッホとテオは、オーヴェールのお墓に並んで眠っています。

短くも激しい人生を走り抜けたゴッホ。感情をぶつけるようにしてえがいたゴッホの絵は、今も多くの人々の心をゆさぶります。

２本の分かれ道は、どこに向かうのか？
死ぬ直前にゴッホがえがいた不気味な教会

1887年［34さい］
ゴッホが作品を展示していたパリのレストランで、ゴーガンと知り合ったといわれる。

1888年［35さい］
2月、アルルへ移住。
9月、黄色い家を借りて住み始める。
10月23日、ゴーガンがアルルに来て、黄色い家で共同生活を始める。
12月23日、ゴッホが最初の精神的な発作を起こして、左耳の一部を切り落とす。
12月25日、ゴーガンがパリにもどる。

1889年［36さい］
5月8日、サン＝レミの病院に自分から入院する。

1890年［37さい］
《赤いブドウ畑》が売れる。
5月16日、サン＝レミの病院を退院して、フランスの北にある村、オーヴェール＝シュル＝オワーズに向かい、精神科医のガシェと出会う。
7月27日、オーヴェール＝シュル＝オワーズの麦畑の近くで自分のお腹をピストルでうつ。
7月29日、弟のテオが必死に看病するが、深夜に亡くなる。
7月30日、オーヴェールの共同墓地にまいそうされる。

オーヴェールの教会
1890年　オルセー美術館（パリ）

オーヴェールに引っこしてきたゴッホがえがいた村の教会です。教会のりんかくや地面は、うねるような筆使いでえがかれていて、不気味にも見えます。一度見たら忘れられないような、迫力のある作品です。

自画像

鏡の中の自分

画家が自分自身をえがいた絵を、「自画像」といいます。ゴッホは、たくさんの自画像をえがいた画家の一人です。それはモデルをやとうお金がなかったのがいちばんの理由。つまりモデルが自分であれば、タダで人物の絵の勉強ができるからでした。ゴッホはえがいている時の気持ちが作品に素直に出てしまう画家。そんなゴッホの自画像は、まるで日記のようです。

ゴーガンの自画像（40〜41ページ）とえがき方を比べてみよう

比べてみよう！

自画像
シカゴ美術館

パリで点や短い線で絵をえがくことに挑戦していたころの作品です。

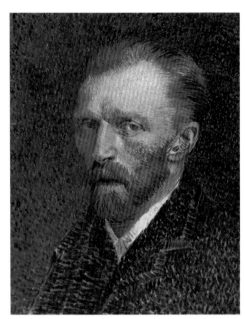

1887年［34さい］

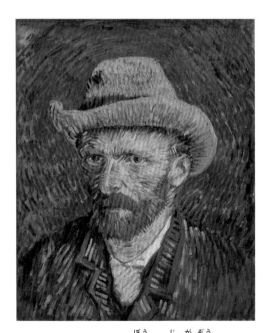

グレーのフェルト帽の自画像
ファン・ゴッホ美術館（アムステルダム）

キリっとした表情から、パリでやる気満々のゴッホが想像できます。

1886年［33さい］

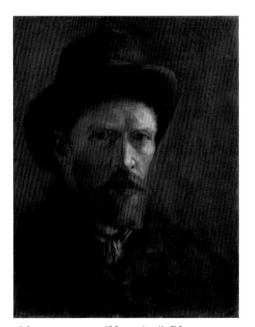

黒いフェルト帽の自画像
ファン・ゴッホ美術館（アムステルダム）

パリに出てきた直後にえがかれました。黒い帽子がおしゃれです。

包帯をしてパイプをくわえた自画像
個人蔵

アルルでの耳切り事件のあとにえがかれた 1 枚。
包帯姿が痛々しいですね。

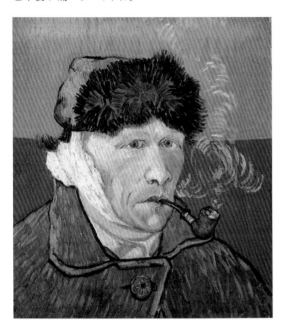

1889 年 [36さい]

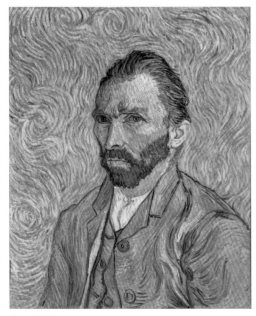

自画像
オルセー美術館（パリ）

サン＝レミでえがかれました。
背景にこの時期特有のほのおのような模様が見えます。

画家としての自画像
ファン・ゴッホ美術館（アムステルダム）

自画像には画家の印として、

パレットがえがかれることがよくあります。

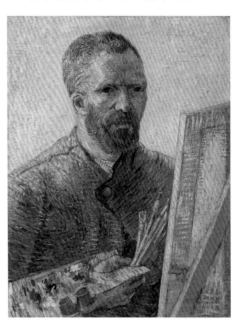

1888 年 [35さい]

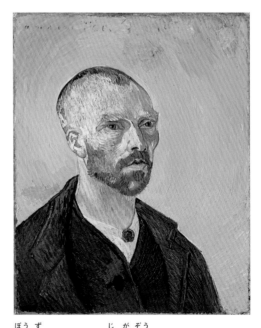

坊主としての自画像
フォッグ美術館（ケンブリッジ）

日本好きだったゴッホが、
日本のお坊さんのように自分をえがきました。

働く人たち

ゴッホが尊敬する人

想像
してみよう!

ゴッホは働く人たちを
どんな気持ちで見ていたか、
想像してみよう

牧師の家に生まれたゴッホは、土を耕して働く農民の生活を経験したことはありませんでした。しかし、聖書の勉強をよくしていたゴッホは、貧しくてもまじめに働き、一日を誠実に暮らす人たちをとても尊敬していました。

ゴッホの力強い筆使いから、大地に根ざして生きる人々のたくましさが伝わってきます。

くつ　1886年　ファン・ゴッホ美術館（アムステルダム）

はき古されたくつの絵をえがくために、ゴッホはパリの古道具市でくつを買うと、どろのなかを歩きまわったそうです。そのおかげか、働き者がはいていたようなふんいきがよく表現されています。じつはこの絵の下には、弟テオのアパートから見た景色がえがかれていました。ゴッホは節約をするために、カンヴァスをよく使いまわしました。

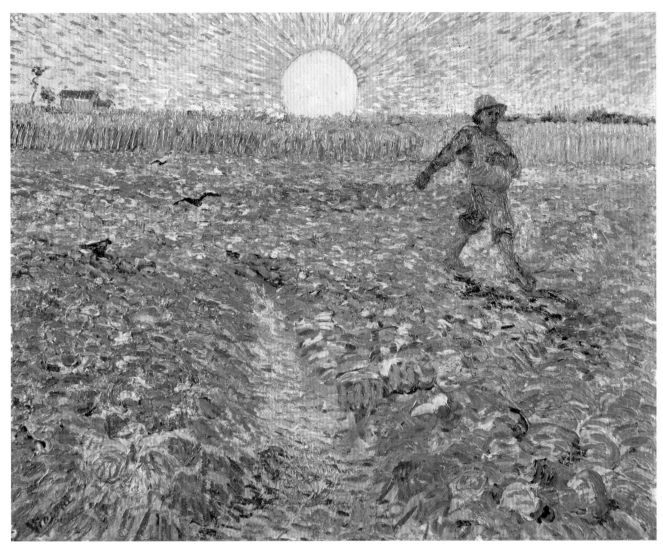

太陽と種まく人　1888年　クレラー＝ミュラー美術館（オッテルロー）

ゴッホは《種をまく人》（下）や《落ち穂ひろい》などで農民の生活をえがいたミレーという画家を、とても尊敬していました。この作品は、ミレーの絵にえいきょうされてえがかれました。中央の大きな太陽の光を全身に浴びながら、大地に種をまく農民の姿は、まるで太陽から生まれたようにも見えます。

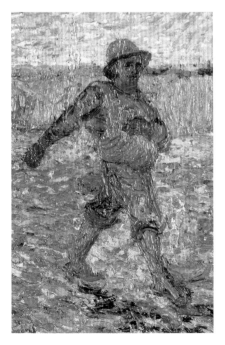

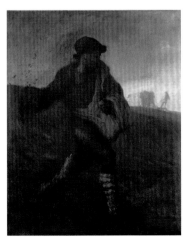

ゴッホが
お手本にした絵

ジャン＝フランソワ・ミレー

種をまく人　1850年　山梨県立美術館

ゴッホは、絵の技術をみがくため、よく尊敬する画家の作品をまねしてえがいていました。弟のテオからミレーの《種をまく人》の複製版画をもらった時、ゴッホは大喜びしました。

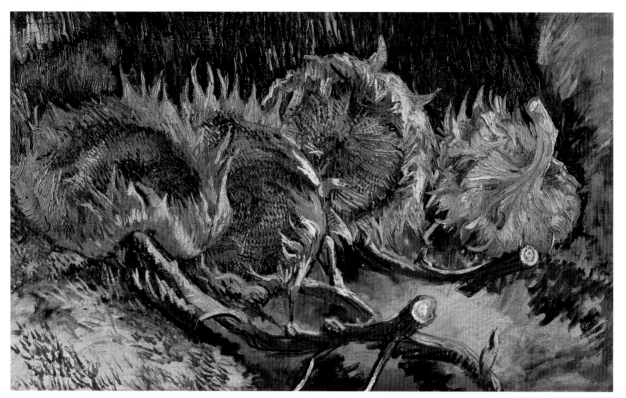

4本のひまわり

1887年　クレラー＝ミュラー美術館（オッテルロー）

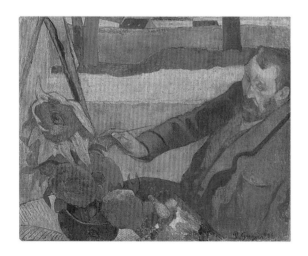

（ポール・ゴーガン）

ひまわりをえがく

フィンセント・ファン・ゴッホ

1888年　ファン・ゴッホ美術館（アムステルダム）

ゴーガンはアルルに来てすぐに、ゴッホがひまわりをえがく
姿を絵にしました。ゴーガンはゴッホのひまわりの作品を、
「これこそ、花だ！」と言い、とても気に入っていたそうです。

ゴッホの作品のなかでは、ア
ルル時代の花びんにいけられ
たひまわりの絵が有名ですが、
パリにいたころから、ゴッホは
ひまわりをえがいていました。
これはパリでえがかれた4点
のひまわりの作品のうちの1枚
です。切られたひまわりの花
がアップでえがかれています。
たっぷりと盛られた絵の具に
よって、花びらや種がとても立
体的に見えます。

ひまわり

希望の花

ゴッホの作品でいちばん有名な絵
といえるのが「ひまわり」です。ア
ルルに引っこしたゴッホは、ゴーガン
が好きだと言ってくれたひまわりの
花の絵で家をかざろうと、夢中にな
りました。太陽に向かって咲くひま
わりは、ゴッホにとって希望の花だっ
たのです。厚くぬられた絵の具に、
ゴッホのワクワクする気持ちがこめ
られているようです。

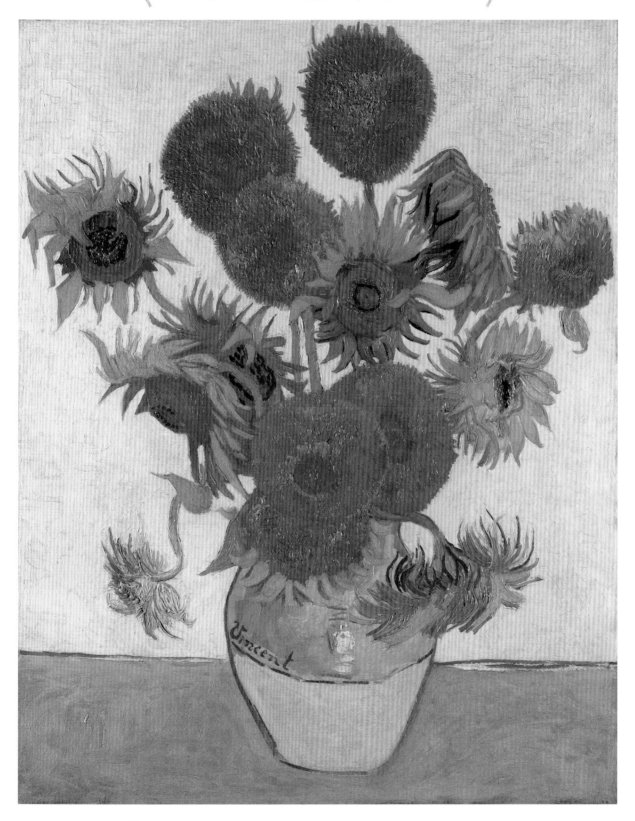

ひまわり　1888年　ナショナル・ギャラリー（ロンドン）

黄色い家をかざるために制作された「ひまわり」の絵は、全部で7点あったといわれています。この作品は、4番目にえがかれたものと考えられています。花はもちろん、背景も花びんにも黄色の絵の具が使われています。ゴッホは、パリにいるテオに絵の具を送ってほしいと何度も手紙を書きました。そのなかでも黄色は、とくにリクエストの多い絵の具でした。

ゴッホの絵　ひまわり

【実物はこの大きさ】

もしゴーガンが来れば、

ゴーガンが使う部屋の白いかべは、

大きな黄色いひまわりの絵で

かざられているだろう。

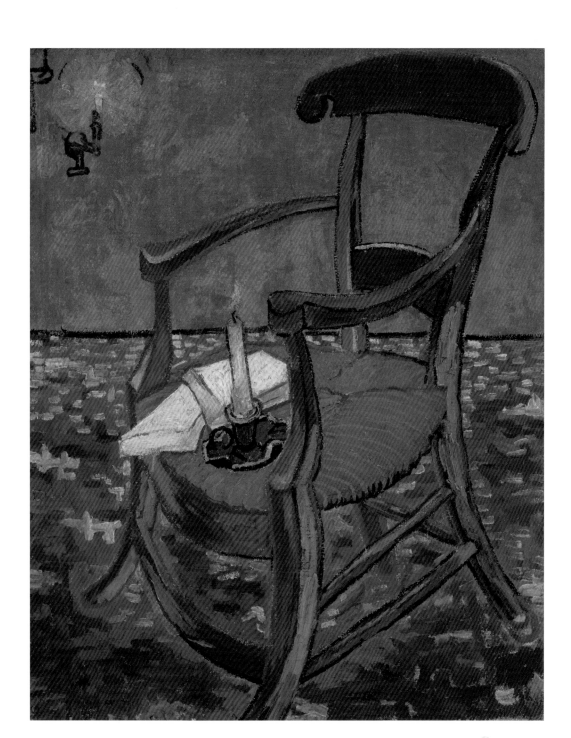

二人のためのいす

優しいゴッホ

ゴーガンのいす
1888年　ファン・ゴッホ美術館（アムステルダム）

ゴッホはゴーガンがアルルに来て1ヵ月が過ぎたころ、2枚のいすの絵をえがきました。この肘掛けのある立派ないすは、ゴッホがゴーガンのために準備したものです。いすには、ろうそくと2冊の本が置かれています。ゴッホはゴーガンのことを「詩人」と言い、想像力で絵をえがくゴーガンを尊敬していました。ありふれたいすなのに、ゴッホがえがくと、そこにこめられた気持ちがとてもよく伝わってきます。これがゴッホの絵の素晴らしさです。

想像してみよう!

ゴッホがどんな気持ちをこめて、2脚のいすをえがいたか、想像してみよう

18

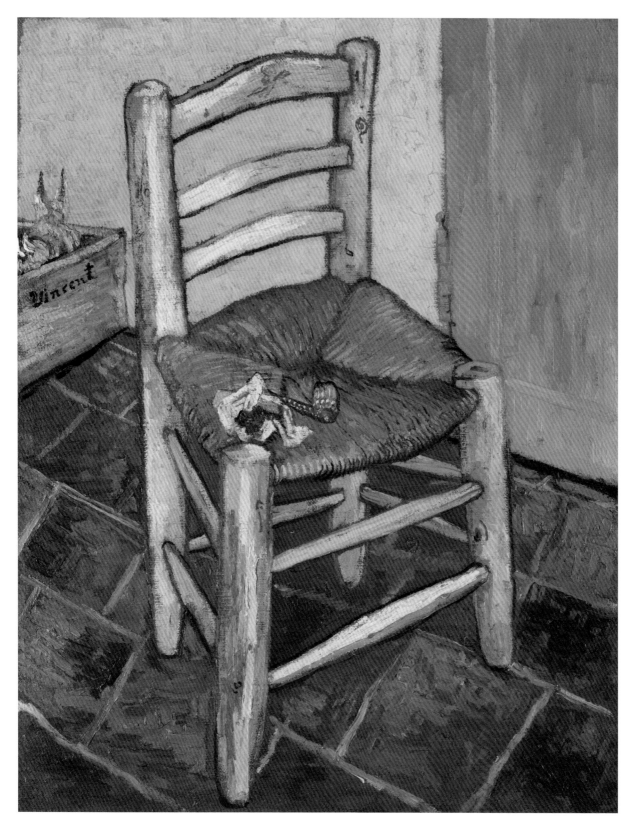

ゴッホのいす　1888年　ナショナル・ギャラリー（ロンドン）

右ページのゴーガンのいすと比べてみてください。ゴッホが自分のいすに選んだのは、肘掛けのない、わらの座面の質素ないすでした。いすの上には、ゴッホがふだんから使っていたパイプとタバコのふくろが置かれています。その後ろの木箱には、芽の出たタマネギもえがかれています。自然や農民を愛したゴッホらしい脇役です。

ゴッホは、この2枚のいすの絵に、二人の画家の性格や好みのちがいを上手にえがきこんでいます。

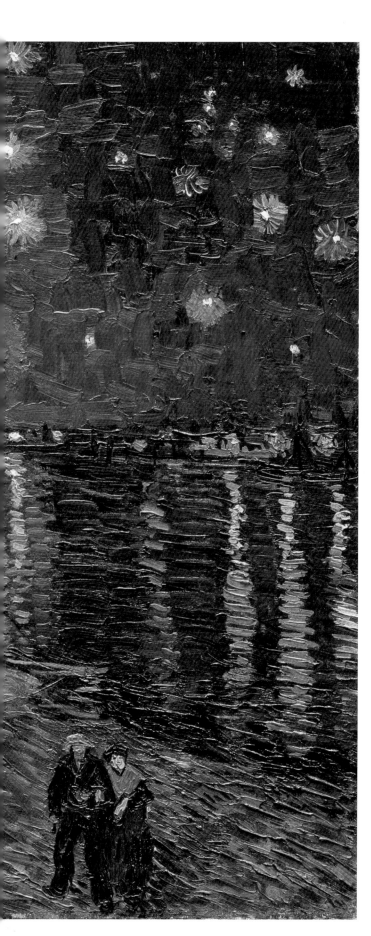

ゴッホの絵

夜

いろいろな [夜] の風景

西洋で夜の光景をえがいた画家はあまりいません。けれどもゴッホは、「夜」をたくさんえがいています。色を熱心に研究していたゴッホにとって、夜の光景は、少ない色でも作品をバランスよくまとめるための良い練習でした。同じ夜でも工夫しだいでおどろくほどその表情は豊かになります。ゴッホがえがいたさまざまな夜の絵を見てみましょう。

ローヌ川の星月夜

1888年　オルセー美術館（パリ）

うっとりするような美しい夜の光景です。アルルの町を南北に流れるローヌ川がえがかれています。川面に映る家々のあかり、夜空にまたたく星たち。そのなかには、北斗七星もありますが、見つけられますか？　手前に小さくえがかれている男女は、夜のデートを楽しむ恋人たちかもしれません。少しずつ色味のちがう青を使って、静かな夜の空気まで上手に表現されています。

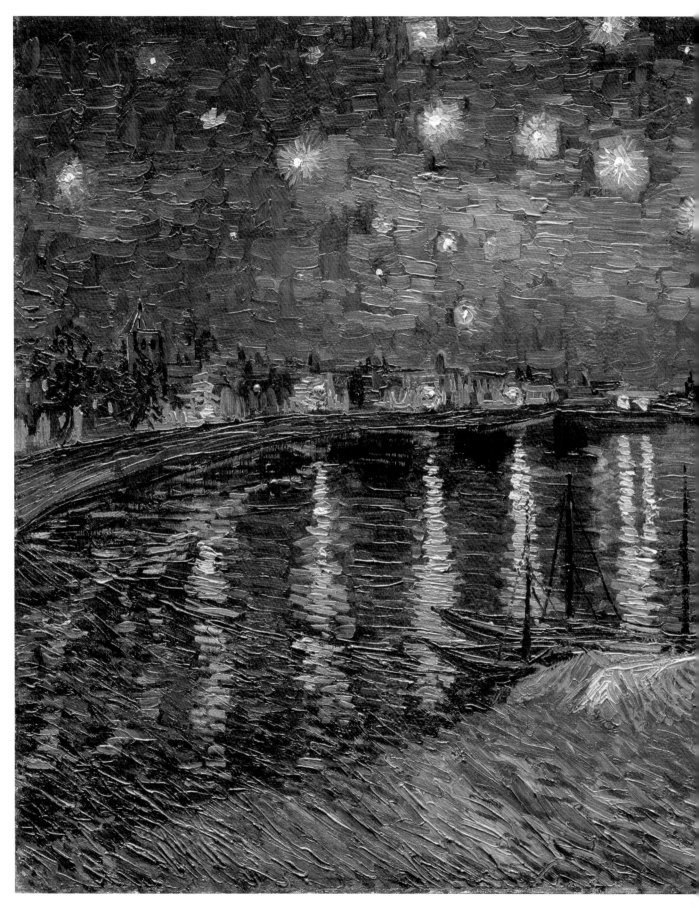

にぎやかな夜

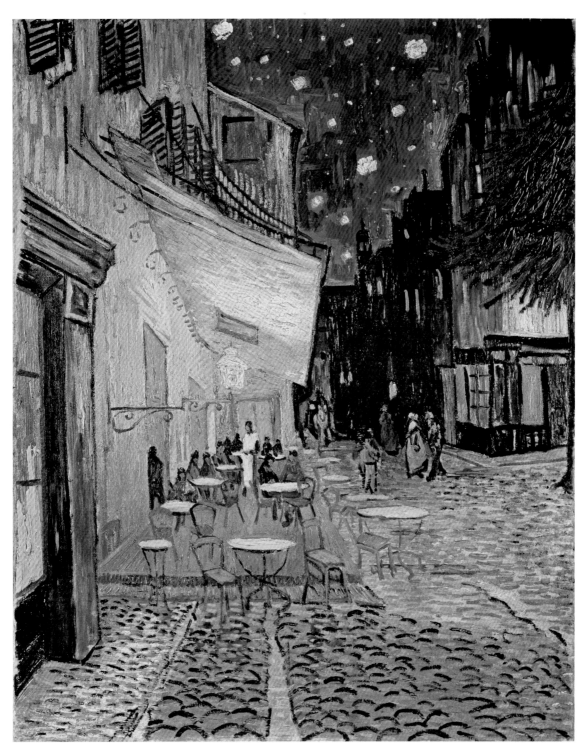

夜のカフェテラス　1888年　クレラー＝ミュラー美術館（オッテルロー）

アルルの中心にある広場のカフェがえがかれています。《ローヌ川の星月夜》（20〜21ページ）の静かな夜とは対照的に、人々の楽しげな声まで聞こえてきそうです。青色と黄色は、たがいの色を引き立て合う効果があ

ります。ゴッホはこの2色の組み合わせを好んで使いました。おしゃべりをしている人々の表情はよく見えないのに、楽しそうなふんいきが伝わってくるのは、よく考えられた色の配置の効果です。

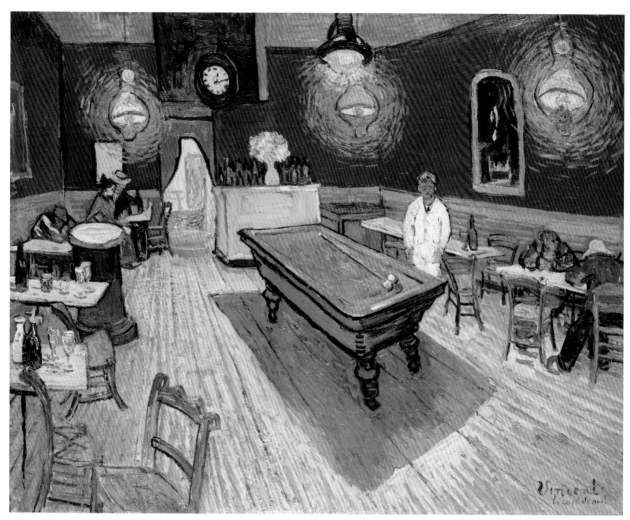

夜のカフェ

1888年　イエール大学美術館（ニューヘイブン）

こちらはカフェの内部をえがいた絵。このカフェはお酒が飲める居酒屋のような場所です。緑と赤の強烈な色使いで表された天井とかべに囲まれた人は、みんなとてもつかれている様子。天井からさがるランプの光は、かれらの不安な気持ちを表すかのように、グルグルとうずを巻く激しい筆使いでえがかれています。

想像してみよう！

二つのカフェに
えがかれている人たちは、
どんな会話をしているのか、
想像してみよう

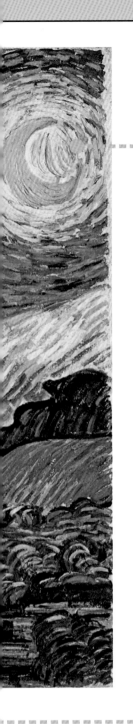

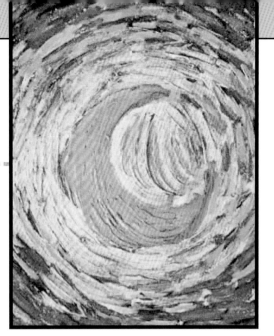

ぐるぐる、ぐるぐる
うず<ruby>巻<rt>ま</rt></ruby>く<ruby>絵<rt>え</rt></ruby>の<ruby>具<rt>ぐ</rt></ruby>
ゴッホの<ruby>心<rt>こころ</rt></ruby>もぐるぐる

この絵を見て、最初に目に飛びこんでくるのは、ぐるぐるとしたうず巻きでしょう。月や星の周りにも、そして風や空気までも力強いうず巻きの模様。よく見てみると、油絵の具をたっぷりと盛り上げてえがかれています。その筆のあとからは、この絵をえがいていた時、ゴッホがいかに激しい気持ちをかかえていたかが伝わってきます。

よーく見てみる 特集

星月夜
1889年　ニューヨーク近代美術館

ゴッホが南フランスのサン＝レミの病院に入院中にえがいた代表作です。アルルでゴーガンとけんか別れをしてから、ゴッホの精神の状態はよくありませんでした。くり返す激しい発作にこわくなったゴッホは、自分から入院を決めました。入院してからもゴッホは絵をえがき続けました。ゴッホにとって、絵をえがくことが心の安定につながると判断した医師は、ゴッホが落ち着いている時には、制作することを止めなかったそうです。この入院中にえがかれた作品のなかから、多くのけっさくが生まれました。

病院の窓からは見えない
空想のなかの教会

絵の中央、下のほうには、高い塔のある教会がえがかれています。実際には、ゴッホが入院していた病院からは、このような教会は見えず、またその周りにえがかれている家々もながめることはできませんでした。目にしたものをえがいてばかりいたゴッホは、アルルで共同生活をしていたゴーガンから、想像力をふくらませて絵をえがくことをすすめられていました。ゴッホはさびしくつらい病院の毎日のなかで、ゴーガンからのアドバイスを思い出していたのかもしれません。

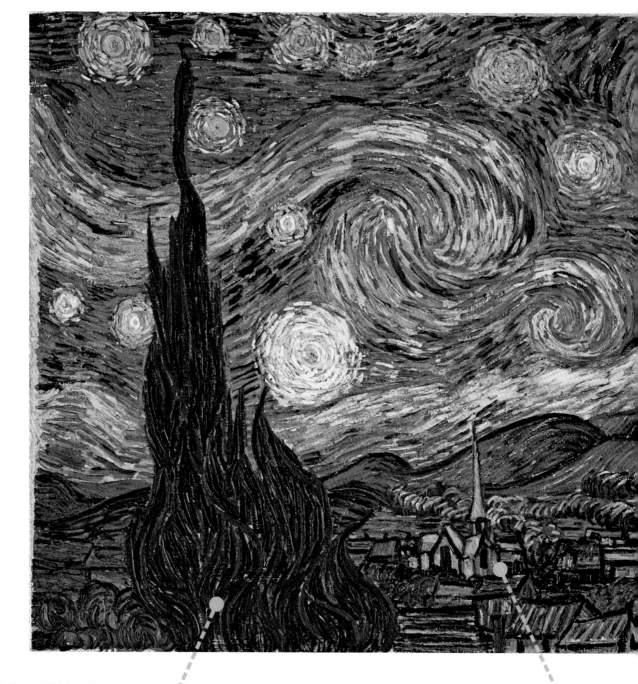

南フランスの代表的な木にこめられたゴッホの気持ち

ゴッホはサン＝レミの病院に入院中、まるでほのおのように高くのびる木を多くえがいています。これは南フランスにたくさん生えているイトスギという木です。この木は、ヨーロッパのお墓によく植えられていたことから、昔から死と関連するものと考えられていました。夜空にかがやく星にまで届きそうなほどのゴッホのイトスギ。ゴッホの心のなかに、死にあこがれる気持ちが生まれていたのでしょうか。

イトスギと
星の見える道
1890年
クレラー＝ミュラー美術館
（オッテルロー）

絵の中央に大きなイトスギのあるこの絵も、サン＝レミの病院でえがかれました。

友だちがモデル

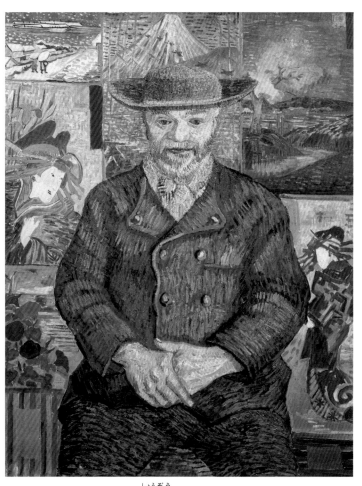

タンギーじいさんの
後ろもよく見て！

タンギーじいさんは、パリで絵の道具を売る仕事をしていました。ゴッホはタンギーじいさんの店によく行くうちに、仲良くなりました。背景には、当時パリで流行していた日本の版画の浮世絵がえがかれています。ゴッホは浮世絵が大好きで、自分でもたくさん集めていました。

タンギーじいさんの肖像 1887年 ロダン美術館（パリ）

ある特定の人物をえがいた絵のことを「肖像画」といいます。画家はたのまれて肖像画をえがいたり、お金をはらってモデルになってもらったりします。貧乏だったゴッホの場合、モデルになってくれたのは、友だちなどの身近な人でした。ゴッホは人付き合いがあまり上手ではありませんでした。でも肖像画にえがかれている人はみんな、ゴッホを応援してくれていました。

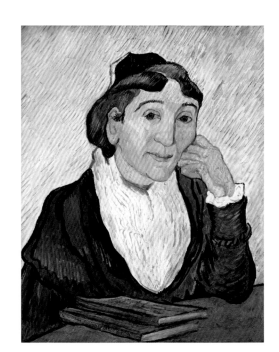

アルルの女、ジヌー夫人
1890年 ローマ近代美術館

アルルでカフェを経営していたジヌーさんがモデルです。彼女はゴッホに、「一度友だちになったら、ずっと友だちですよ」と言ってくれました。

26

かわいいかべ紙の前のひげもじゃ郵便屋さん

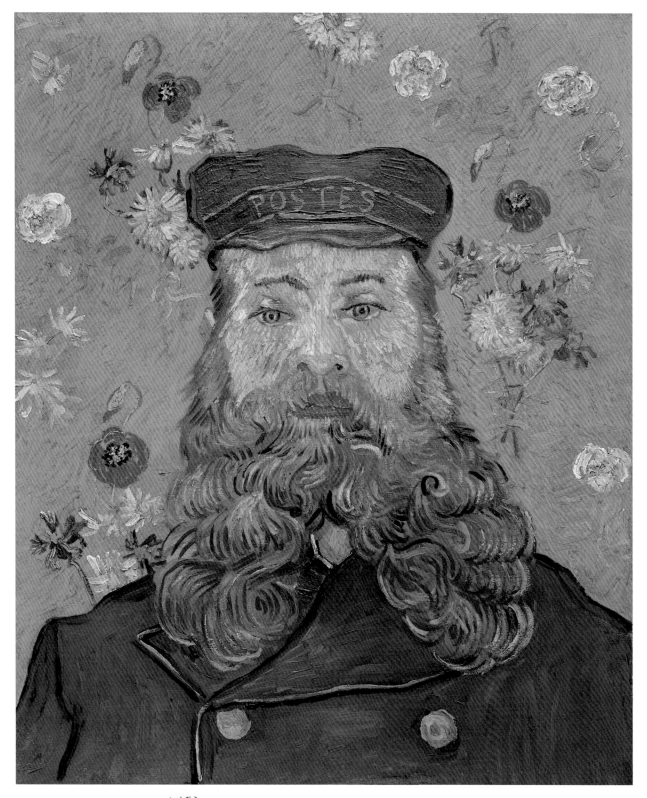

ジョゼフ・ルーランの肖像　1889年　クレラー＝ミュラー美術館（オッテルロー）

アルルの郵便局長だったルーランさんをえがいた絵です。ゴッホは、仲良くなったルーランさんや奥さん、そして二人の子どもたちの絵をたくさんえがいています。背景にはポピー、ヒナギク、バラといった夏のカラフルな花がえがかれていて、ひげを生やしたルーランさんがとてもかわいらしく見えます。

花_{はな}

じっくり観察_{かんさつ}

ハッピーバースデー♪

ゴッホの絵_え

花_{はな}

植物_{しょくぶつ}や果物_{くだもの}、コップやびんなど、動_{うご}かない物_{もの}をえがいた絵_えのことを「静物画_{せいぶつが}」といいます。ゴッホの静物画_{せいぶつが}でいちばん多_{おお}いのは花_{はな}です。そして、ゴッホがえがいた花_{はな}は、よく見_みてみると花_{はな}びらの形_{かたち}などがとても正確_{せいかく}にえがかれています。ゴッホが花_{はな}をじっくり観察_{かんさつ}して、ていねいにえがいていたことがよく分_わかります。

ゴッホから母_{はは}アンナへの手紙_{てがみ}

その子_このために、

青_{あお}い空_{そら}を背景_{はいけい}に、

白_{しろ}い花_{はな}をつけたアーモンドの

木_きの枝_{えだ}の絵_えをえがき始_{はじ}めました

複雑な形をした
花びらを
上手に
えがいています

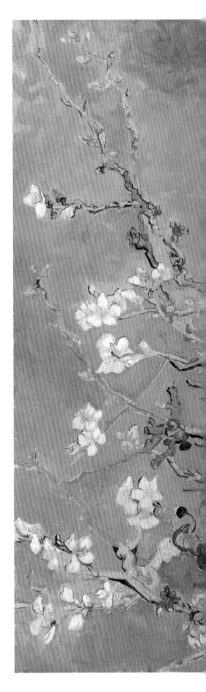

アイリス　1890年　ファン・ゴッホ美術館（アムステルダム）

サン＝レミでえがいた作品です。病院の外になかなか出られなかったゴッホはこのころ、たくさんの花の絵をえがいています。アイリスは、アヤメの仲間の植物。《ひまわり》（15ページ）と花びんや背景の色はよく似ているのに、ぜんぜんちがう印象ですね。

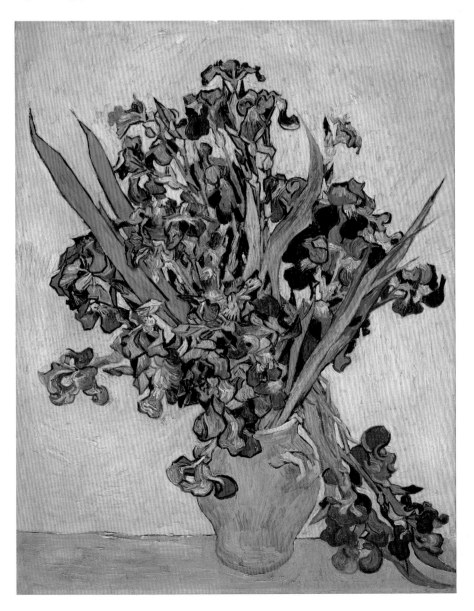

花咲くアーモンドの枝
1890年　ファン・ゴッホ美術館
（アムステルダム）

弟のテオに子どもが生まれた時、お祝いにえがいてプレゼントした作品です。青い背景いっぱいに枝を広げる、力強いアーモンド。こんなにうれしい誕生祝いはなかったことでしょう。

ゴッホが短い人生の最後にえがいたといわれているのが、この二枚の麦畑の絵です。この麦畑でゴッホは自殺を図りました。自殺の理由は今も分かっていません。

じつは、これらの絵が画家の最後の作品であるという証拠はありません。あらあらしい筆使いや不吉な空とゴッホの死が結びついて、ずっとそう信じられてきました。それは、多くの人々の想像をかき立てるドラマチックな絵である証でもあります。

カラスの群れ飛ぶ麦畑
1890年　ファン・ゴッホ美術館（アムステルダム）

短い線をたたきつけるように重ねてえがいた、すさまじい迫力のある絵です。カラスの鳴く声や、風の音までが聞こえてくるようですね。3本に分かれた道は、いったいどこへ行くのでしょうか？

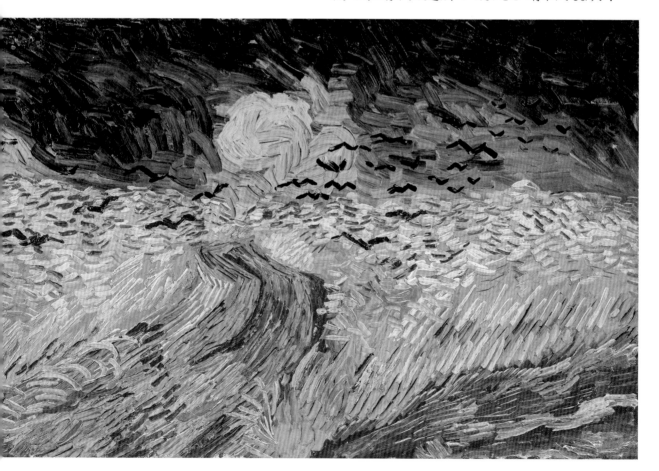

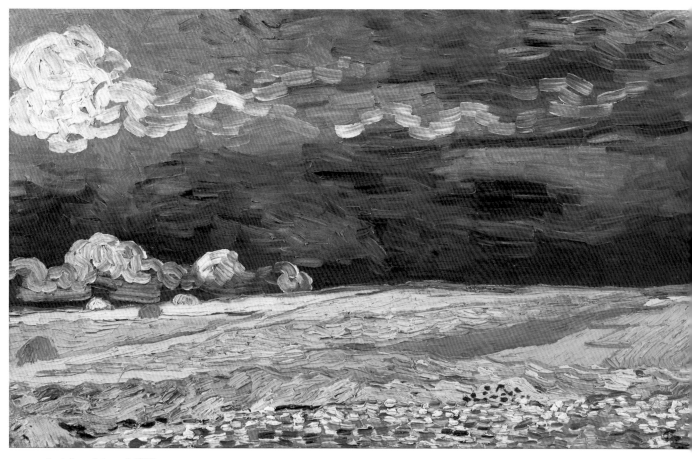

あれ模様の空の麦畑

1890年　ファン・ゴッホ美術館
（アムステルダム）

テオへの手紙に「悲しみやこどく
を表現してみようとした」と書いた
のがこの絵だと考えられています。
えがかれたのは、ゴッホが自殺を
図った20日ほど前のことでした。

想像してみよう!

ゴッホは2枚の絵を、それぞれ
どんな気持ちでえがいたか、
想像してみよう

ゴッホ、ゴーガンの作品を
美術館に見に行こう！

フィンセント・ファン・ゴッホ

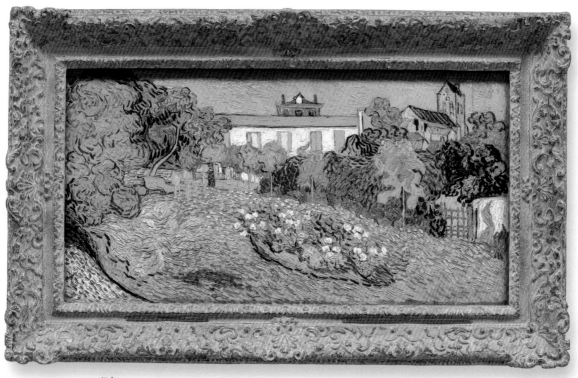

ドービニーの庭　1890年　ひろしま美術館（広島）

ゴッホが亡くなる約2週間前に制作されました。ドービニーという画家の家と庭がえがかれています。よく似た作品がスイスにもあり、その絵では庭に黒ネコがえがかれていますが、ひろしま美術館のこの作品には、黒ネコはえがかれていません。最近、ゴッホの死後、この作品の黒ネコはだれかの手によってぬりつぶされてしまったことが分かったそうです。なんのために？　だれが？　そのなぞのいくつかはまだ解明されていませんが、作品をじっくり鑑賞しながら、推理してみるのもおもしろいですね。

特別に公開！
カンヴァスの裏側はこんなふうになっているよ

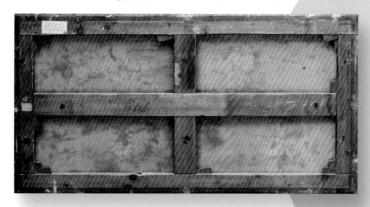

西洋絵画の油絵がえがかれるのは「カンヴァス」といわれる、アサを素材とした分厚い布。日本語では「画布」とも呼ばれます。西洋では昔は板に絵をえがいていましたが、ゴッホの時代のころになると、ほとんどの油絵にはカンヴァスが使われるようになりました。カンヴァスを木のワクにぴんと張ってから、えがき始めます。額はあとの時代になってから付けられるものも多いですが、カンヴァスは画家自身が選んだ当時のもの。実際の画家の手の温もりも感じ取ることができます。

ひろしま美術館　https://hiroshima-museum.jp/

所在地●広島市中区基町 3-2　中央公園内　TEL ● 082-223-2530

開館時間● 9：00 ～ 17：00（入館は閉館の 30 分前まで）

休館日●月曜日（祝日の場合は翌平日、特別展会期中を除く）、
年末年始、臨時休館日　※くわしくはホームページでご確認ください。

入館料●展覧会ごとに設定

ひろしま美術館で見られる作品から生まれたオリジナル・グッズなどがそろうショップ。ショップは入館券がなくても入れます。

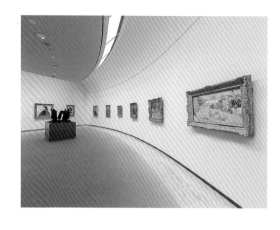

フランスで活躍したゴッホやゴーガンの名画は、日本のいくつかの美術館にも収められています。なかでも「ひろしま美術館」は、広島市中央公園の緑に囲まれて建つ、二人の画家の有名な作品を両方見ることができるぜいたくな美術館。しかもこの美術館が所有している作品は、基本的には写真さつえいもオーケーで、館内ではスマートフォンで作品の解説を読むことができます。

もちろん、ゴッホやゴーガンの作品以外にも、同じ時期にフランスで活躍した有名な画家たちの作品がたくさん展示されています。それぞれの画家のえがき方のちがいなどにも注目して見てみると楽しいですね。

美術館ではルールを守って鑑賞しよう！

□ 展示室では走らない
□ メモをとるときはえんぴつで
□ 作品にはさわらない
□ 話すときは静かな声で

ポール・ゴーガン

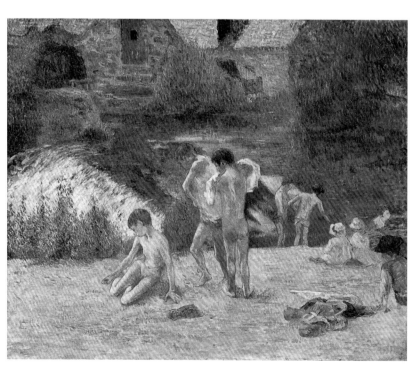

ボア・ダムール（愛の森）の水車小屋の水浴
1886年　ひろしま美術館（広島）

ポン＝タヴェンでえがかれた作品です。川で水浴びをする少年たちが生き生きとえがかれています。手前の片手をついて座る少年のポーズを覚えておいてくださいね。

写真提供／すべて、ひろしま美術館

ポール・ゴーガン

南米ペルーで育った少年が画家を目指すまで

ゴッホが生まれる五年前、フランスの首都パリで生まれたのがゴーガンです。ゴーガンは生まれてからすぐに家族と一緒に南米のペルーへ、はるか海をこえて移り住みます。新聞記者だったゴーガンのお父さんは、長い旅の間に、船上で亡くなってしまいました。でも一さいだったゴーガンとお母さん、そして二さいだったお姉さんは、ぶじにペルーのリマという町へ到着します。幼い

ゴーガンの心には、ヨーロッパの世界とは異なる風景や文化のなかで、生き生きと暮らす人々のかがやきが深く刻まれました。

七さいでパリにもどったゴーガンは、一七さいになると、船員となって世界中を旅しました。旅している間に、お母さんが亡くなるという悲しい出来事も経験しました。二三さいになったゴーガンは、パリの会社で働くようになります。メットという女性と結婚もし、子どもも生まれ、幸せな生活を送っていたゴーガンでしたが、結婚してから一〇年の年月が過ぎたころ、突然、会社を辞

ゴーガンの年表

1848年［0さい］
6月7日、フランスのパリに生まれる。

1849年［1さい］
8月、一家で母方の大おじの住むペルーのリマへ向かう。
10月30日、父のクロヴィスが船上で亡くなる。

1855年［7さい］
ペルーからフランスにもどる。

1865年［17さい］
見習い水夫として商船に乗る。

1867年［19さい］
母アリーヌが亡くなる。

パリ

フランス

マルチニック島

リマ

ペルー

めてしまいます。ゴーガンは、裕福な生活を送るかたわら、しゅみで絵をえがいていました。展覧会にも出品するうちに、絵への情熱をおさえきれなくなったゴーガンは、安定した収入を捨てて、画家になることにしたのです。もちろん、妻のメットは大反対。それでもゴーガンは、画家の道を歩み始めます。この時ゴーガンは三五さい。人生の新しい冒険旅行の始まりでした。

安定した仕事を捨てて厳しい絵の道へ

ゴーガンは、本格的な絵の勉強をほとんどしたことがありません。しかし、そのことが逆に、約束ごとや常識にしばられ

るることなく、自由な色や線でえがくというゴーガンの絵の個性となりました。絵はなかなか売れず、生活も苦しくなるばかりでしたが、しだい

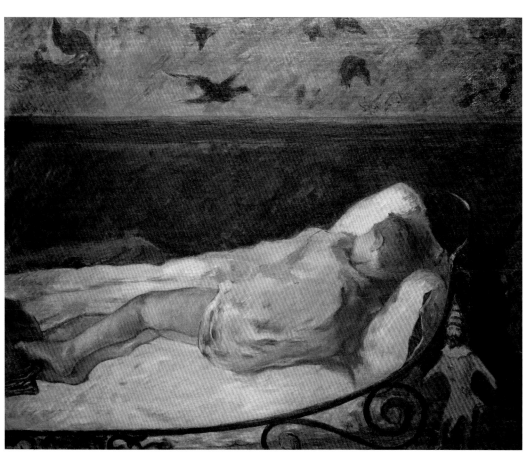

夢を見る幼な子

1881年

オードロップゴー・コレクション（コペンハーゲン）

ゴーガンの最愛のむすめアリーヌが4さいの時にえがかれた作品です。スヤスヤとねむるアリーヌを見つめるパパとしてのゴーガンの姿が想像できる、優しさに満ちた1枚ですね。ベッドに引っかけられた赤い人形は彼女の遊び相手でしょうか。

1871年［23さい］
船を降りて、株式仲買人の仕事を始める。このころから絵をえがき始める。

1873年［25さい］
デンマーク人のメットと結婚する。

1874年［26さい］
パリの絵の塾へ通い始める。

1877年［29さい］
長女アリーヌが生まれる。

1883年［35さい］
プロの画家になるため、株式仲買人の仕事を辞める。

1886年［38さい］
初めてブルターニュ地方のポン＝タヴェンを訪れる。

1887年［39さい］
ゴッホとパリで出会ったとされる。

自由でおおらかな人々の
暮らす「楽園」を求めて

そんなゴーガンが最も強くひかれ
たのが、南太平洋に浮かぶタヒチと
いったのです。

そんなゴーガンが最も強くひかれ
だけにしかえがけない作品となって
いきました。そしてそれらは、ゴーガン
分の心の目を通して、再現していき
景や出会った人々を、ゴーガンは自
アルル……。行く先々で目にした風
島、そしてゴッホとともに暮らした
り注ぐ西インド諸島のマルチニック
村ポン＝タヴェン、明るい太陽が降
をし続けました。フランスの田舎の
画家になってからもゴーガンは旅
んな画家の一人です。
ました。パリで出会ったゴッホもそ
みりょうする強いカリスマ性があり
界を見てきたゴーガンには、人々を
まざまな仕事をし、旅をして広い世
集まってくるようになりました。さ
に若い画家たちがゴーガンの周りに

に個展を開きました。タヒチの絵
パリにもどるとゴーガンは、すぐ
帰国しました。
でゴーガンは二年ぶりにフランスに
ように売れるはずだ。そんな気持ち
リの人々は、きっと素晴らしい出来
だとおどろくことだろう。絵を見たパ
ちでえがいた絵を持って、パリにも
どることに決めました。絵は飛ぶ
なってしまいます。ゴーガンはタヒ
あったゴーガンも、やがて病気に
日々でした。しかし、体力に自信の
ガンにとって、自由と喜びに満ちた
とに没頭するゴーガン。それはゴー
人々に囲まれながら、絵をえがくこ
言葉を覚え、おおらかに生きる島の
チに旅立ちました。少しずつ現地の
い」と、家族とはなれて一人、タヒ
然のなかで自分をきたえなおした
なったゴーガンは、「汚れのない自
もかかる遠い島です。四三さいに
は当時フランスから船で二カ月以上
いうフランス領の島でした。タヒチ

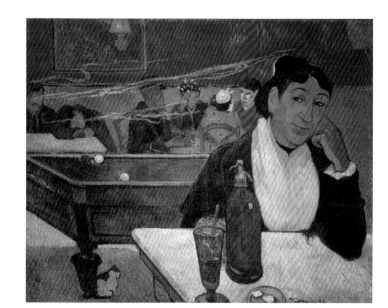

ゴッホもえがいたアルルのカフェ

アルルの夜のカフェ（ジヌー夫人）
1888年　プーシキン美術館（モスクワ）

ビリヤード台のある赤いかべのお店。ここは、ゴッホもえ
がいたことのあるアルルのカフェです（23ページ）。モ
デルはジヌーさん（26ページ）です。ゴーガンとゴッホ
はアルルで同じ場所やモデルをえがき、たがいの作品に
対して意見を言い合いました。ビリヤード台のあしのかげ
に、かわいらしい猫が1匹えがかれています。ゴーガン
は動物が大好きでした。

パリ

ポン＝タヴェン

フランス

アルル

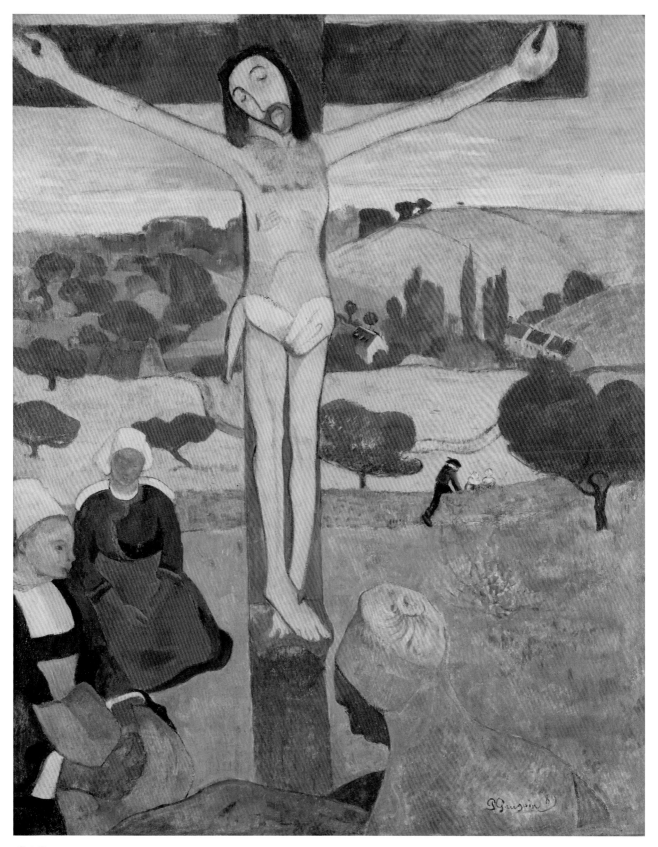

黄色いキリスト　1889年　オルブライト＝ノックス・アート・ギャラリー（バッファロー）

ポン＝タヴェン村の近くにある教会のキリスト像に刺激されてえがいた絵です。教会の内部にあったキリスト像は、この絵では、ブルターニュの風景のなかに置かれ、キリストの死を悲しむ女性たちは、ブルターニュの民族衣装を着ています。このように実際に見たものをそのままえがくのではなく、自分の想像を加えて絵を完成させるのがゴーガンの特徴です。

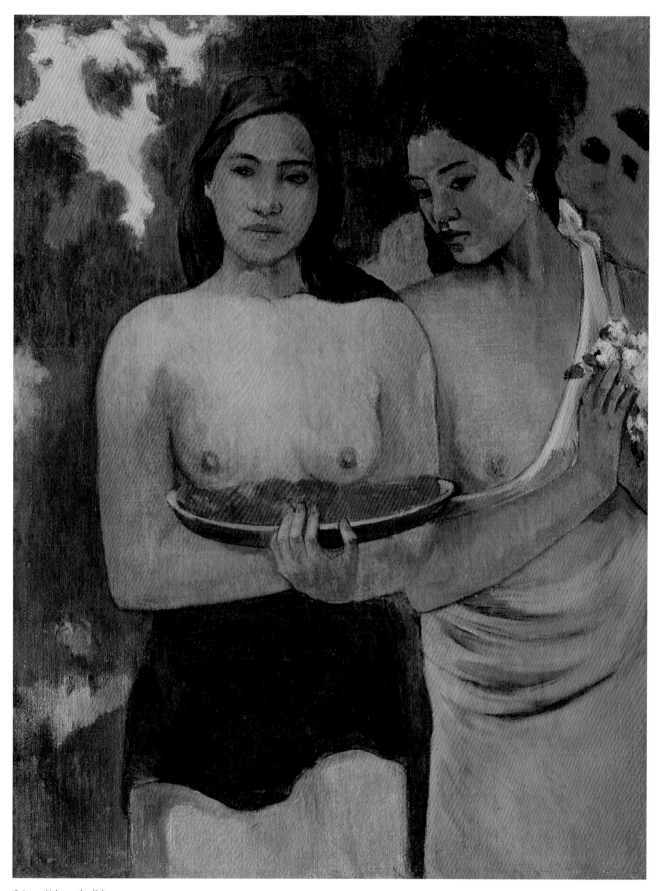

赤い花と乳房　1899年　メトロポリタン美術館（ニューヨーク）

南の島に暮らす女性たちの、かがやくような生命力を見事にえがいた作品です。

四一点を自信満々に発表しました
が、売れたのは一一点だけ。絵は認
められず、体調も優れず、家族との
みぞも深まるばかり。二年後、失意
のゴーガンは、再びタヒチへ向かい
ます。

けれども二度目のタヒチの生活
は、希望の光にはなりませんでした。
ゴーガンの健康はますます悪化し、
追い打ちをかけるように、むすめが
亡くなったという知らせが届きまし
た。
悲しみに打ちひしがれたゴーガ
ンは、巨大な絵をえがきます。縦一・
四メートル、横三・七メートルにも
なるその絵の題名は《我々はどこか
ら来たのか、我々は何者か、我々は
どこへ行くのか》(56〜57ページ)。
この大作は、苦しみ、もがきながら
も、絵で自分自身を表現したいと思
い続けてきたゴーガンの最後のメッ
セージでした。
この作品を完成させた五年後、
ゴーガンはタヒチからさらにはなれ
たヒヴァ=オア島で、心臓発作で亡
くなりました。五四さいでした。
ゴーガンの人生は、波乱に満ちた
厳しいものでした。けれどもゴーガ
ンは、最後に暮らした小屋を「よろ
こびの家」と名付けています。だれ
の絵にも似ていない、自分だけの絵
をえがくこと。それがゴーガンの喜
びであり、願いだったとしたら、画
家としてのゴーガンは、幸せだった
のかもしれません。

日本

ヒヴァ＝オア島

タヒチ

オーストラリア

1888年[40さい]
ゴッホの弟テオがパリの画廊で初めてゴーガンの個展を開く。10月23日、アルルに行き、ゴッホとの共同生活を始める。12月23日、ゴッホが「耳切り事件」を起こし、25日、ゴーガンはパリにもどる。

1890年[42さい]
ゴッホがオーヴェールで亡くなる。

1891年[43さい]
4月1日、フランスを船で出発し、6月9日、タヒチに到着する。

1893年[45さい]
6月4日、タヒチでえがいた66点の絵と多くの彫刻作品を持って、フランスへもどる船に乗る。8月30日、フランスに到着する。11月10〜25日、パリの画廊で個展を開く。12月、タヒチの旅行記『ノアノア』を書く。

1895年[47さい]
7月3日、再びタヒチに向かう。

1897年[49さい]
長女アリーヌが亡くなる。《我々は何者か、我々はどこから来たのか、我々はどこへ行くのか》に着手する。12月、心臓病が悪化し、入院する。12月30日、ヒ素を飲み自殺を図るが、命は助かる。

1901年[53さい]
タヒチからさらに1500キロはなれたヒヴァ＝オア島に移り住む。

1903年[55さい]
5月8日、心臓発作のため亡くなる。

想像力（そうぞうりょく）を使（つか）ってえがく

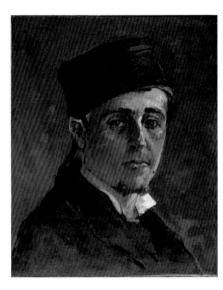

自画像（じがぞう）
フォッグ美術館（びじゅつかん）（ケンブリッジ）

絵（え）に関心（かんしん）をもち始（はじ）めたころにえがいた作品（さくひん）。まだこのころは、鏡（かがみ）に映（うつ）った自分（じぶん）をそのままえがいています。

1875-77年（ねん）
［27～29さい］

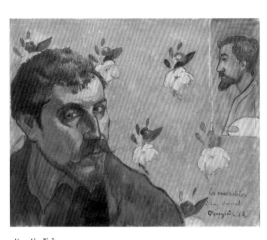

自画像（じがぞう）（レ・ミゼラブル）
ファン・ゴッホ美術館（びじゅつかん）（アムステルダム）

ゴッホの自画像（じがぞう）と交換（こうかん）した作品（さくひん）です。小説（しょうせつ）『レ・ミゼラブル』の、苦悩（くのう）する主人公（しゅじんこう）と重（かさ）ね合（あ）わせています。

1888年（ねん）［40さい］

1889年（ねん）［41さい］

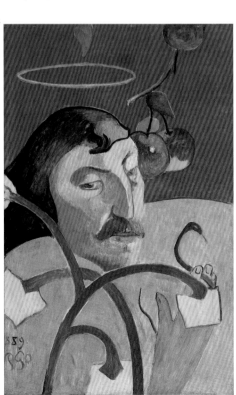

ゴッホと同（おな）じように、ゴーガンもたくさんの自画像（じがぞう）をえがいています。でも二人（ふたり）の画家（がか）のえがき方（かた）は大（おお）きく異（こと）なります。ゴッホは、目（め）に見（み）えるままに写生（しゃせい）するタイプの画家（がか）でしたが、ゴーガンは見（み）えるものにしばられず、想像力（そうぞうりょく）を使（つか）ってえがくタイプの画家（がか）でした。自分（じぶん）をキリストや小説（しょうせつ）の主人公（しゅじんこう）になぞらえてえがいた作品（さくひん）もあります。ゴーガンは、その時（とき）の自分（じぶん）の内面（ないめん）に向（む）き合（あ）って、自画像（じがぞう）をえがいています。

光輪（こうりん）のある自画像（じがぞう）　ナショナル・ギャラリー（ワシントン）
ゴーガンはこのころ、人々（ひとびと）の罪（つみ）を背負（せお）って死（し）んだキリストに自分（じぶん）を重（かさ）ねていました。頭上（ずじょう）の光（ひかり）の輪（わ）にも注目（ちゅうもく）！

40

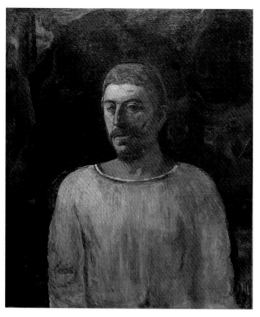

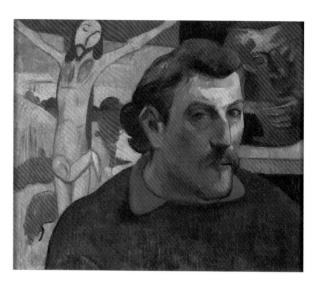

「黄色いキリスト」のある自画像
オルセー美術館（パリ）

ゴーガンの後ろには、同じ年にえがかれたゴーガン自身の作品《黄色いキリスト》（37ページ）がえがかれています。

ゴルゴタの丘の自画像　サンパウロ美術館

「ゴルゴタの丘」は、キリストが十字架にはりつけにされた場所。2回目のタヒチ滞在中にえがかれました。

1896年 ［48さい］

1890-91年 ［42〜43さい］

1903年 ［55さい］

1894年 ［46さい］

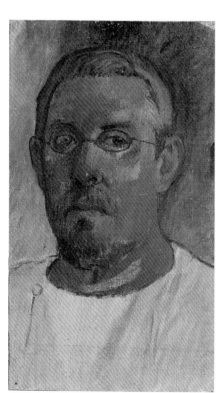

自画像
バーゼル美術館

最後の自画像です。これまでのだれかにふんした自画像とはちがい、真っ直ぐに自分自身を見つめています。

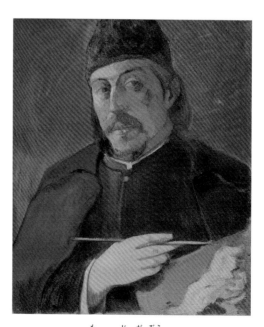

パレットを持つ自画像　個人蔵

タヒチからフランスにもどったころの自画像です。
ゴッホにもパレットを持った自画像がありましたね。

おどるブルターニュの少女たち

1888年　ナショナル・ギャラリー（ワシントン）

民族衣装を着て輪になっておどる、かわいらしい少女たちと一緒に、子犬もダンスをおどっているようです。ポン＝タヴェン村が大好きになったゴーガンは度々この地を訪れて、絵にえがいています。

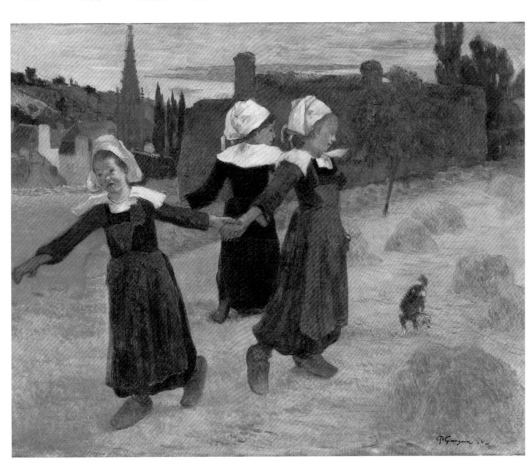

ワンコと一緒に楽しくダンス

ゴーガンの絵　子どもたち

子どもたち　じゅんすいな心をえがく

自画像を見ているとゴーガンは、こわい人だったと思うかもしれません。でも、ゴーガンの作品にはかわいらしい子どもや動物がよく登場します。自分のむすめ（35ページ）や息子はもちろん、野山で元気に遊ぶ子どもたちの姿を生き生きとえがいているのです。ゴーガンは、自分のことを「感じやすい性格」と言っていました。そんなゴーガンには子どもや動物たちの内にある、むじゃきでじゅんすいな何かが見えていたのかもしれません。

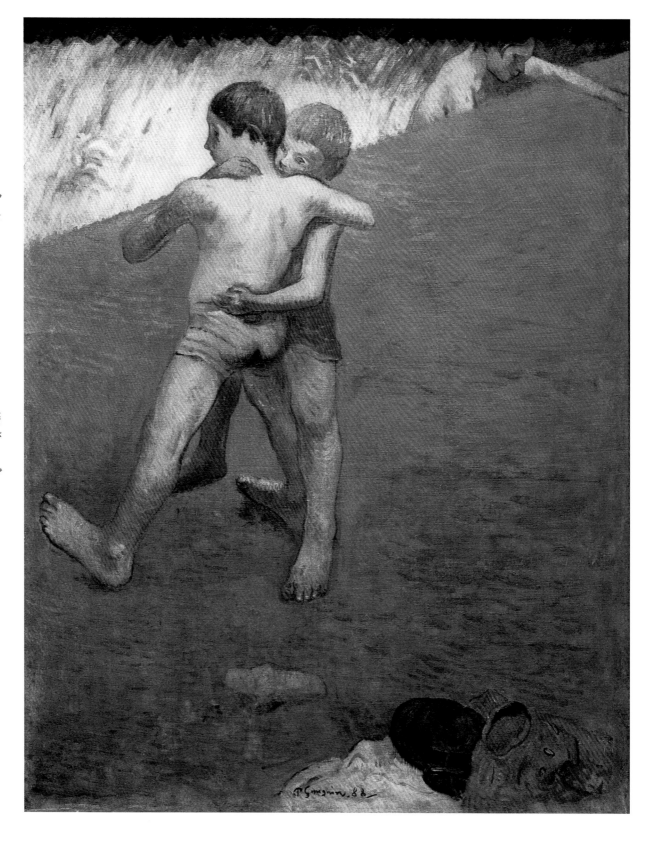

レスリングをする子_こどもたち 1888年_{ねん} ジョゼフォウィッツ・コレクション（ロンドン）

草_{くさ}むらではだしになって、レスリングをする少年_{しょうねん}たち。どっちの男_{おとこ}の子_こが勝_かつか、予想_{よそう}してみるのも楽_{たの}しい絵_えです。画面_{がめん}の右半分_{みぎはんぶん}は、緑_{みどり}の草_{くさ}むらだけが大_{おお}きくえがかれています。西洋_{せいよう}の絵_えは、こんな風_{ふう}にぽっかりと空間_{くうかん}をあけてえがかれることはあまりありませんでした。これは、日本_{にほん}の版画_{はんが}、浮世絵_{うきよえ}からゴーガンが学_{まな}んだえがき方_{かた}です。

探してみよう！

ゴーガンは作品のなかに、たくさんの動物をえがきました。
動物たちがどの作品にいるか、探してみよう

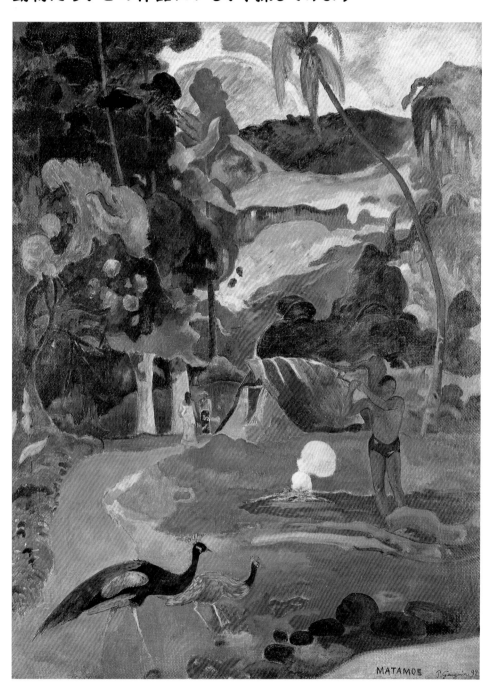

クジャクのいる風景（マタモエ） 1892年　プーシキン美術館（モスクワ）

とてもあざやかな色でえがかれた風景画です。ゴーガンはヨーロッパの風景のなかにはない、南国の太陽に照らされた明るい原色の世界に感動したのでしょう。2羽のクジャクは、手前のあざやかな羽のほうがオス、その向こうがメス。仲良くカップルで散歩でしょうか。

かわいい 動物たち が大好き

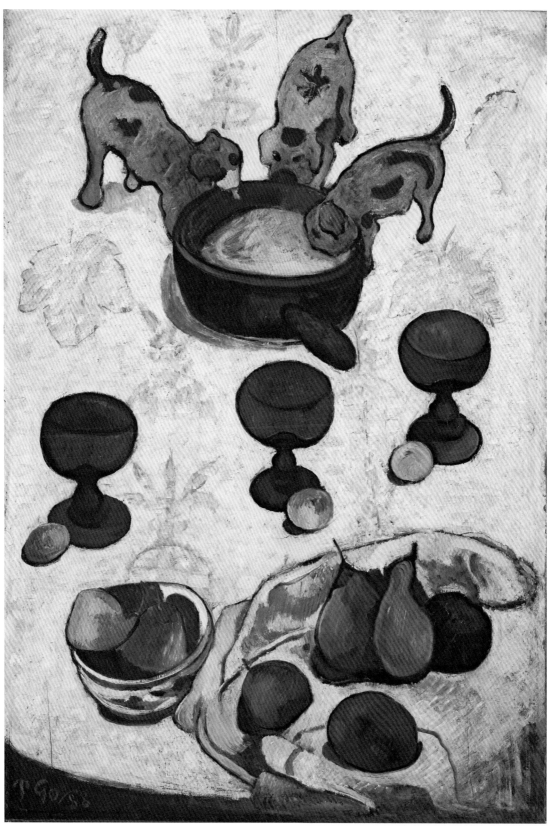

3匹の子犬のいる静物　1888年　ニューヨーク近代美術館

まるで絵本のさし絵のようなかわいらしい作品です。しっぽをピンと上げて、ミルクを夢中で飲んでいる3匹の子犬や手前の果物の周りは黒いりんかく線でふちどられています。これもゴーガンの絵の特徴の一つです。

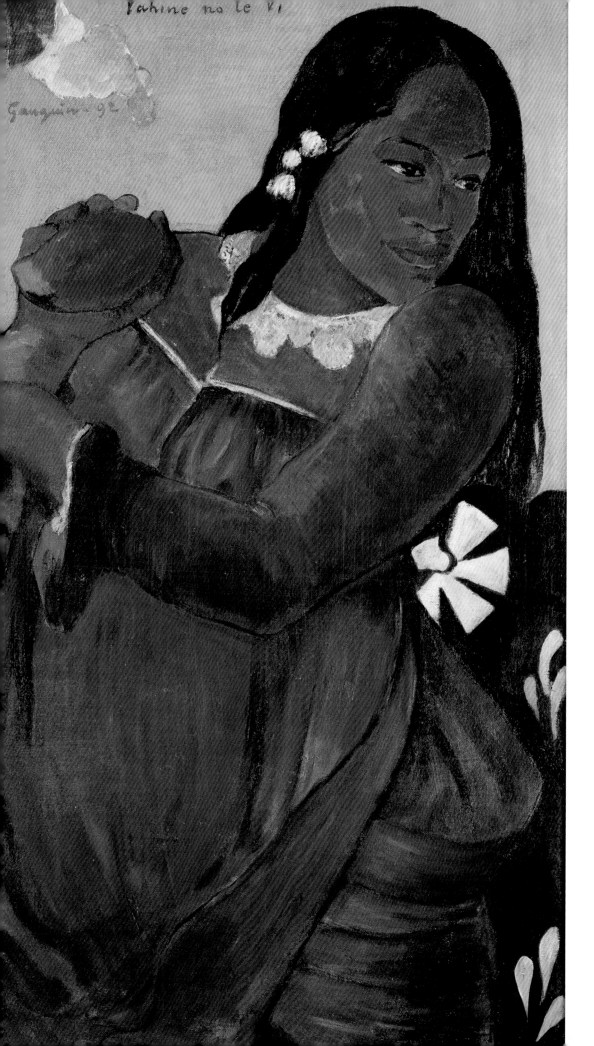

Yahine no le Vi

Gauguin 92

Yahine no le Vi

ゴーガンの絵_え

少女_{しょうじょ}　それぞれの美_{うつく}しさ

この二枚の絵は、タヒチ滞在中のゴーガンが少女をえがいた作品です。《マンゴーを持つ女》（右ページ）は、タヒチの少女テハアマナを、《ヴァイテ・グーピルの肖像》はタヒチに住むフランス人の九さいの少女ジャンヌがモデルになりました。ゴーガンはそれぞれの美しさを、えがき方を変えて表現しています。くつろいだポーズのテハアマナは、じつはゴーガンのタヒチの恋人。対する正面向きで少しかしこまった表情のジャンヌは、絵を注文してくれる大事なお客さんのむすめでした。人をえがいた作品からは、モデルと画家との距離感も読み取れます。

ヴァイテ・グーピルの肖像（若い女の肖像）
1896年　オードロップゴー・コレクション（コペンハーゲン）

フランスの植民地だったタヒチには、ゴーガンと同じようにフランスからやってきた人たちも多く住んでいました。この女の子は、裕福な商人で弁護士でもあったグーピルさんのむすめジャンヌです。この肖像画を気に入ったグーピルさんは、ゴーガンにむすめたちの絵の先生になってくれるようたのみました。

花柄はジャンヌの純潔の証

みずみずしい自然からのおくり物

マンゴーを持つ女（ヴァヒネ・ノ・テ・ヴィ）
1892年　ボルティモア美術館

タヒチには、「パレオ」と呼ばれる伝統的な服がありますが、この絵でゴーガンは、タヒチの恋人に、はだをあまり見せない西洋風の洋服を着せてえがいています。黄色の背景に、黒い豊かなかみの毛が映え、彼女の若々しい美しさを伝えています。

ゴーガンの絵

田舎

民族衣装がかわいい！

田舎が好き

画家になると決めた三年後、ゴーガンはフランス北西部にあるブルターニュ地方のポン＝タヴェンという村を初めて訪れました。そして都会とはまるでちがう、素朴な風習やお祭りが残るこの地が大好きになります。

ポン＝タヴェンで制作するようになってから、ゴーガンの想像力はぐんぐんふくらみ始めます。そんな風にしてこれまでの常識をくつがえす絵をえがくようになったゴーガンは、若い画家たちのリーダー的存在になっていきました。

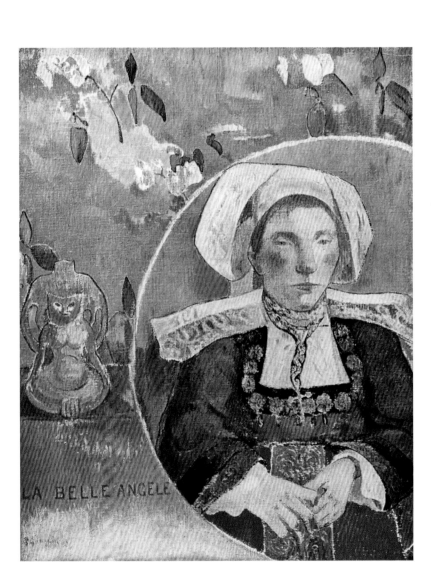

美しきアンジェール　1889年　オルセー美術館（パリ）

ゴッホとアルルでの共同生活を止めたゴーガンが、3度目のブルターニュ旅行の時にえがいた作品です。この絵のモデルは、ポン＝タヴェンよりさらに田舎の海辺の村に暮らしていたアンジェール。じつは彼女はゴーガンのことをあまり好きではなかったとか。きれいな絵からは想像できない意外なエピソードです。

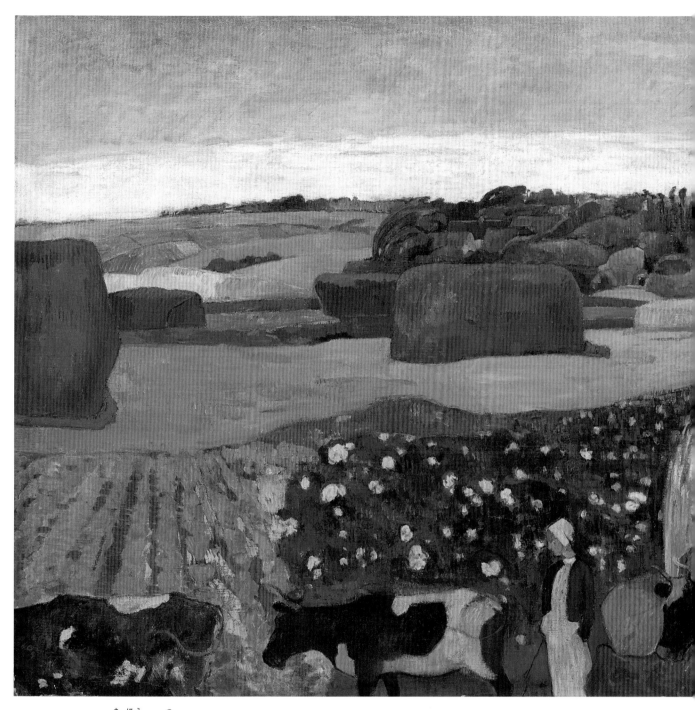

ブルターニュ地方の積みわら　1890年　ナショナル・ギャラリー（ワシントン）

積みわらは、収穫後の畑に積まれた干し草の山のことです。ブルターニュの田園の風景が、ポコポコとした形と色とりどりの絵の具でえがかれています。現実の風景にはありえない形や色なのに、不思議とのどかな田舎のふんいきがとてもよく出ています。3匹の牛たちの、のんびりとした「もぉ〜」という鳴き声も聞こえてきそうです。

ぼくの見たゴーガンのブルターニュの作品はとても美しいし、

向こうでえがいた他の作品もさぞかし素晴らしかっただろうと思う

ゴーガンの絵

南の島 はもっと好き

ゴーガンは、工業化や都市化が進み、便利に暮らせるようになった文明的な社会よりも、より自然に近い土地で原始的に生きる人たちのおおらかさや美しさを絵にえがきたいと思いました。このゴーガンの絵に対する情熱は、しだいに愛する家族とはなれるさびしさよりも大きくふくらんでいきます。

そんなゴーガンが選んだ「楽園」は、南太平洋に浮かぶタヒチ。この島でゴーガンは多くのけっさくを生み出すことになりました。

ヴァイマルティ
1897年 オルセー美術館（パリ）

ヴァイマルティとは、タヒチに昔から住んでいた先住民マオリの人たちの神話に登場する女の人。彼女は黄金にかがやく体をもつと語られています。ゴーガンはそのかがやきを上手に表現しています。手を地面につけて座るポーズは、ゴーガンの作品のなかにくり返し使われました。

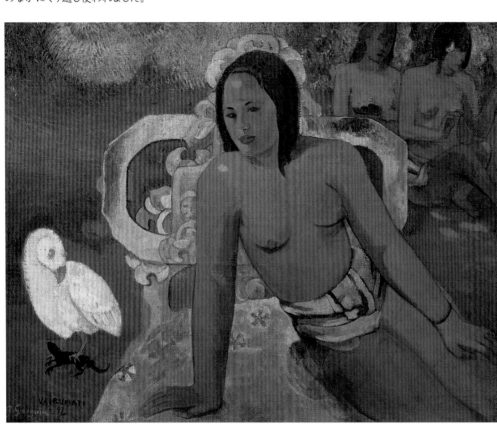

VAICUMATI

マリア礼賛（イア・オラナ・マリア）
1891年 メトロポリタン美術館（ニューヨーク）

タヒチでえがかれた代表作の一つです。赤い布をまとった女の人と子どもには、頭の上に金の輪が見えますね。ゴーガンは昔からヨーロッパでよく制作されていた、赤ちゃんのキリストとそのお母さんであるマリアの姿をえがく「聖母子像」を、タヒチの親子に重ねました。よく見ると、左側の木のかげに天使の姿もえがかれています。

ゴーガンから友人の画家への手紙

フィンセント（ゴッホ）は

ロマンティックなものに、

わたしはプリミティヴ（原始的）な

ものにひかれる

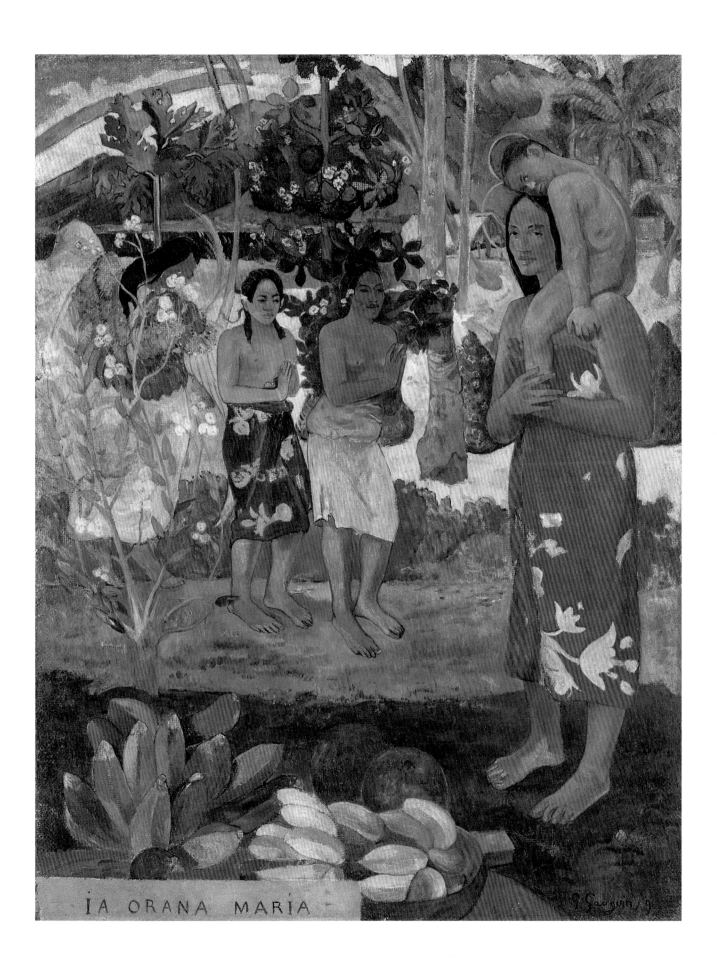

IA ORANA MARIA

P. Gauguin 9.

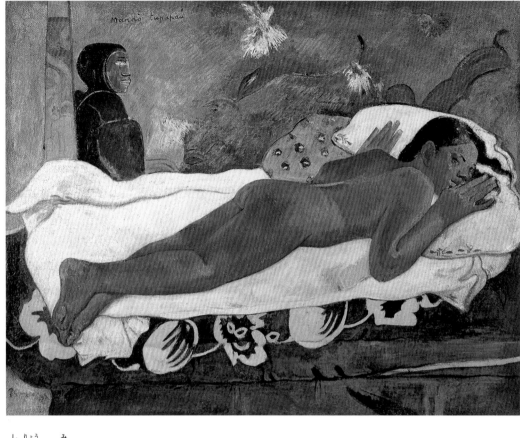

死霊が見つめる
（マナオ・トゥパパウ）

1892年　オルブライト＝ノックス・
アート・ギャラリー（バッファロー）

《マンゴーを持つ女》（46ペー
ジ）でもモデルになったテハアマ
ナがえがかれています。はだかの
彼女はベッドに横たわり、何かに
おびえているようです。彼女がこ
わがっている正体は、左すみにえ
がかれた黒い死の霊。テハアマ
ナの見開いた目や、固く組まれた
足のポーズからも、彼女のきょう
ふが伝わってくる、こわい絵です。

ゴーガンの絵

目に見えないもの

目に見えないもの をえがきたい

ゴーガンが有名な画家となった大
きな理由の一つは、新しいスタイル
の絵をえがいた、たくましい開拓者
だったからです。ゴーガンは、人の
心の奥深くにある、喜びや悲しみ、
希望やおそれといった、目には見え
ないものを表そうとしました。目に
見えるものの裏側にある、ものごと
の本当の姿をえがき出すため、ゴー
ガンは一人ごどくに、考え、なやみ、
戦い抜いた、いだいな芸術家でした。

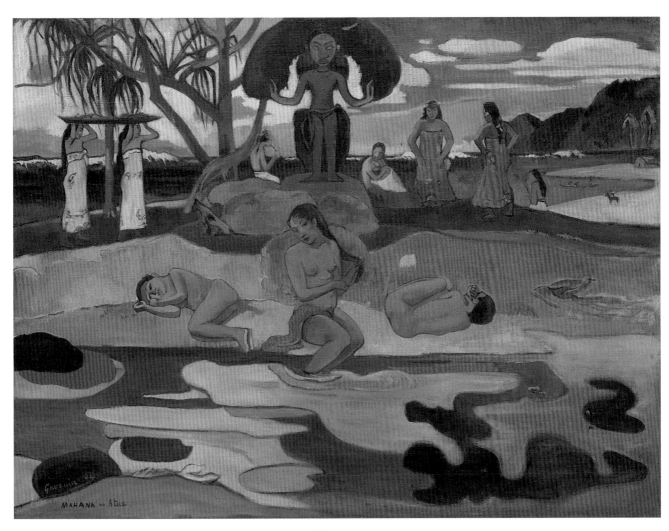

神の日（マハナ・ノ・アトゥア）1894年 シカゴ美術館
この絵はタヒチの情景がえがかれていますが、じつはフランスにもどってから
制作されました。中央に両手を広げて立つのはタヒチの神様です。

ゴーガンのタヒチの旅の本
「ノアノア」

ある日、わたしは
夜にもどってくると言って
家を出た。
家にもどったのは朝だった。
テフラ（テハアマナ）が
はだかでうつぶせのまま
きょうふに目を見開き、
わたしを見つめている。

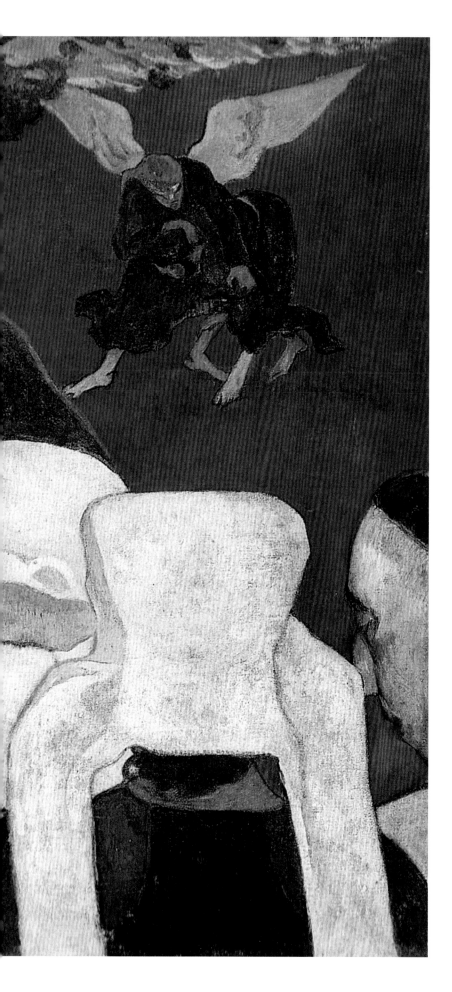

説教のあとの幻影
（ヤコブと天使の戦い）

1888年　ナショナル・ギャラリー
（スコットランド）

ゴーガンが好んで通ったブルターニュ地方は、ソバの産地でした。人々は夏にソバが実ると、収穫する前にいのりをささげて感謝の気持ちを表しました。ゴーガンは、そうした目には見えない「いのり」を色や構図を工夫してえがこうとしました。太い樹をはさんで、手前が現実の世界、向こう側がいのりの世界です。

いのりの世界では、ブルターニュの女の人たちが教会で聞いた、天使とヤコブという聖人が戦うお話がくり広げられています。

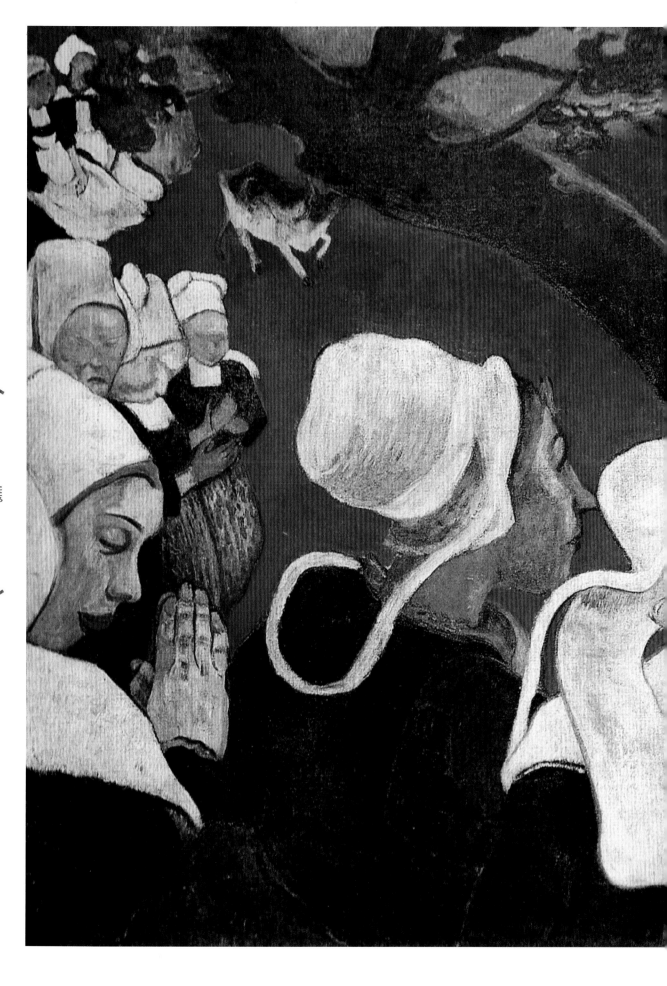

いのりの心<ruby>こころ</ruby>をえがく

よーく見てみる

特集 とくしゅう / 見 み てみる

我々はどこから来たのか、我々は何者か、我々はどこへ行くのか

1897年 ボストン美術館

49さいのゴーガンがタヒチでえがいた大きな作品です。とても長い題名が付けられたこの絵は、ゴーガンの遺書といわれています。それは、この作品を完成させたあと、ゴーガンが自殺を図ったからです。このころ、ゴーガンは、愛するむすめが亡くなったという知らせを受け、深い悲しみにくれていました。死を意識しながら、これまでずっと考え続けてきた人生における大きな問いをぶつけたこの絵は、ゴーガンの芸術の集大成として知られています。

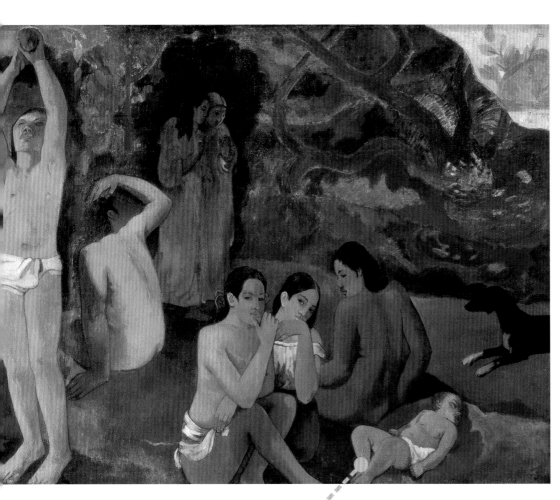

赤ちゃんからおばあちゃんまで

絵の右はじを見てみると、石の上に赤ちゃんがスヤスヤと眠っています。そこから左のほうへ、ずっと目線を動かしていってください。左はし、白い鳥のそばにうずくまっているのは、老いた女の人です。ゴーガンは右から左へ、誕生から死という人間の一生をえがいています。

ZZZZZ...

優しく、せんさいな心

この絵をえがいた6年後、タヒチよりもさらに遠くのヒヴァ＝オアという島でゴーガンは心臓発作で亡くなりました。ゴーガンは亡くなる4ヵ月前、台風で家がこわれた隣に住む人を助けるなど、現地の人と親しく交流していました。自分の意思を強引におし通すこともあったゴーガンでしたが、現地の人たちとの付き合い方からは、優しく、せんさいな心をもっていた意外な一面も見えてきます。左上の黄色い部分はフランス語で書かれたこの絵の題名です。

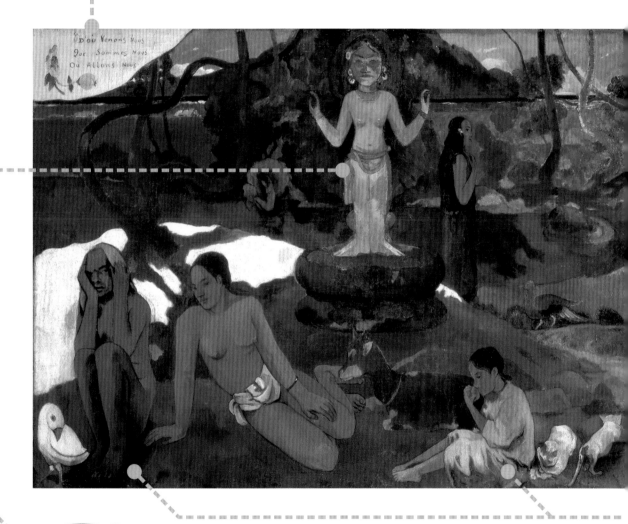

タヒチの神様？ くり返しえがかれたもの

両手をあげて立つこの像に見覚えはないですか？　そう、これは《神の日》（53ページ）のなかにもえがかれたタヒチの神様です。ゴーガンは、この絵のなかに、自分の作品にこれまでえがいてきたものを再度登場させています。このことからも、ゴーガンがこの作品を自分の芸術の集大成にしようとしていたことがよく分かります。

ゴッホとゴーガン

おいらん
（渓斎英泉による）
1887年　ファン・ゴッホ美術館
（アムステルダム）

日本の浮世絵にみりょうされた
ゴッホは、浮世絵をお手本にした
作品を何枚もえがいています。

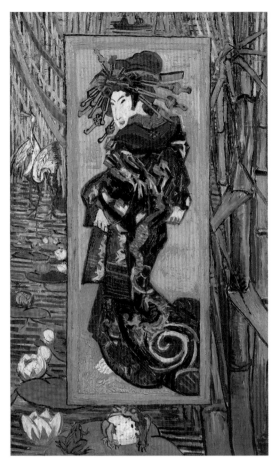

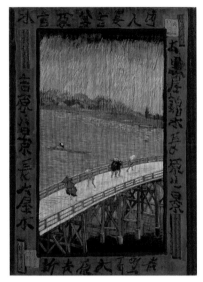

日本しゅみ・雨の大橋
（歌川広重による）
1887年　ファン・ゴッホ美術館
（アムステルダム）

ゴッホは日本の浮世絵師、歌川広重の作
品を集めていました。この作品は左の広重
の作品をまねしてえがかれました。ゴッホが
漢字までまねしているところにも注目です。

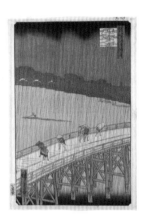

歌川広重　名所江戸百景
大はしあたけの夕立
1857年　メトロポリタン美術館
（ニューヨーク）

パリ
フランス
アルル
日本

ゴッホとアルル、そして日本

フランスよりも北に位置するオランダ生まれのゴッホは、パリにいるころから、明るい太陽が降り注ぐ南仏アルルに行きたいという思いをふくらませていました。

じつは、アルルで仲間の画家たちと共同制作をしようという夢は、日本へのあこがれから生まれたものです。ゴッホは日本の画家たちは作品を交換し合ったり、仲間とともに制作活動をしたりしていると信じていたのです。日本の版画「浮世絵」を見て刺激を受けたゴッホは、光あふれるアルルにこそ、日本のような理想の世界があると考えました。

ゴッホは日本をどんなすてきな国だと夢見ていたのか——。そんなことを想像しながらゴッホの作品を見てみるのも楽しいです。

それぞれの楽園

かぐわしき大地　1892年　大原美術館（倉敷）

日本で見られるゴーガンの代表作です。画面のなかにトカゲがかくれていますよ。

ゴーガンがタヒチの
旅の思い出を書いた本
『ノアノア』。

ゴーガンとタヒチ

ゴッホが日本にあこがれたように、ゴーガンもまた、一生を通じて「楽園」を求め続けた画家でした。その理由の一つは、幼いころに過ごした南米ペルーの思い出にあるといわれています。ヨーロッパとはちがうはだの色の人が行き交い、原色の果物や見たことのないめずらしい品々にあふれた異国の風景は、ゴーガン少年の心に強い印象を残しました。

また、ゴーガンは自由を愛しました。ゴーガンが理想とする自由とは、より自然に近いかんきょうで、約束や義務にしばられることなく、一日一日を大切に生きることでした。そんなゴーガンにとって、当時フランス領となったばかりのタヒチは、「楽園」にふさわしい場所となりました。

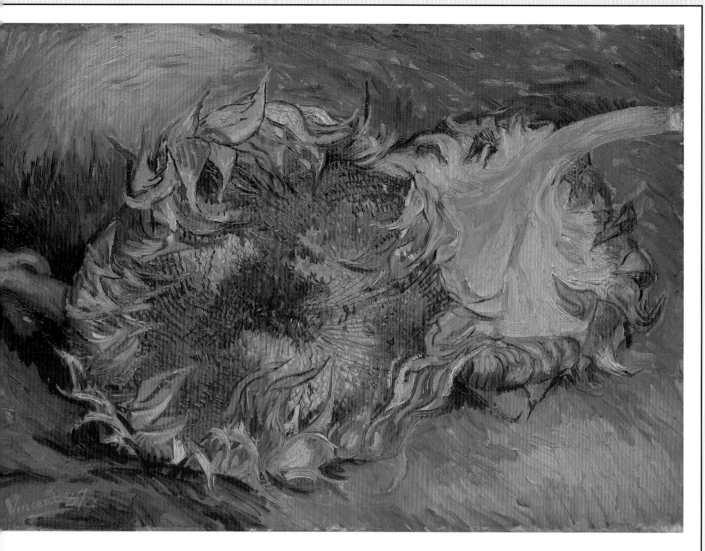

ファン・ゴッホ

ひまわり　1887年（ねん）　メトロポリタン美術館（びじゅつかん）（ニューヨーク）

ゴーガンから作品（さくひん）の交換（こうかん）を申しこまれた1枚（まい）です。ゴーガンの
パリのアパートのベッドの上（うえ）に、ずっとかざられていたそうです。

友情（ゆうじょう）のひまわり

今（いま）や世界中（せかいじゅう）のたくさんの人（ひと）が、ゴッホのひまわりを一目（ひとめ）見たいと、美術館（びじゅつかん）におし寄（よ）せています。最初（さいしょ）にゴッホのひまわりの素晴（すば）らしさに気（き）づいたのは、ゴーガンでした。ゴッホのひまわりの絵（え）を見て気（き）に入（い）ったゴーガンは、自分（じぶん）の作品（さくひん）と交換（こうかん）してほしいとゴッホにお願（ねが）いしました。

比（くら）べてみよう！

ゴッホとゴーガンのひまわりは、どんなところが似（に）ていて、どんなところがちがうか、比（くら）べてみよう

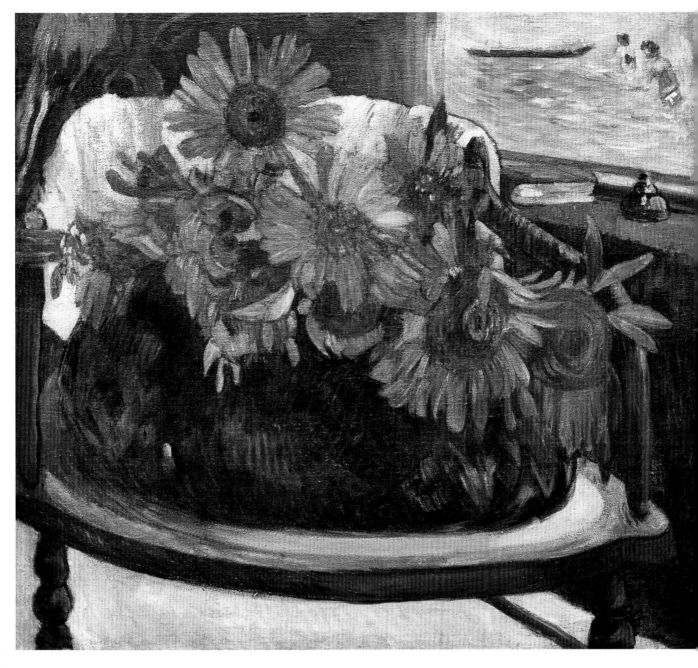

ポール・ゴーガン

肘掛けいすのひまわり

1901年　ビュールレ・コレクション（チューリヒ）

ゴッホが亡くなってから11年後にえがかれました。ゴッホの大好きだったひまわりが置かれているいすに、見覚えはないですか？　ゴッホがゴーガンのために用意し、絵にもえがいたことのある肘掛けいすにとてもよく似ています（18ページ）。ゴーガンは、絵のなかで、もう二度と会うことができない親友との再会を果たしたのかもしれませんね。

二人の友情はこの時に始まったといわれています。

ゴッホが亡くなった後、タヒチに旅立ったゴーガンは、フランスの友人にひまわりの花の種を送ってほしいとたのんでいます。ゴッホとゴーガンはアルルで別れてから一度も会うことはありませんでした。けれども、残されたゴッホとゴーガンのひまわりの作品を見ていると、はなれてからも二人の心はずっと通じ合っていたように思えませんか？

毛糸（けいと）を使（つか）って

ゴッホやゴーガンみたいに

自画像（じがぞう）をかいてみよう！

ゴッホの立体感（りったいかん）のあるタッチは、油絵（あぶらえ）ならではのもの。毛糸（けいと）を使（つか）って自画像（じがぞう）を作（つく）ることで、油絵（あぶらえ）のタッチをイメージしてみよう！　鏡（かがみ）を見（み）て、しっかり自分（じぶん）を観察（かんさつ）してみると、意外（いがい）な発見（はっけん）もあるかもしれません。背景（はいけい）には、自分（じぶん）の好（す）きな絵（え）をえがいたり、お菓子（かし）のパッケージ、写真（しゃしん）などをはったりして楽（たの）しみましょう。

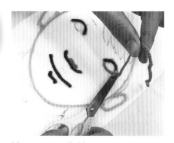

用意（ようい）するもの

- 画用紙（がようし）2枚（まい）・えんぴつ・鏡（かがみ）
- 毛糸（けいと）（並太（なみぶと））・両面（りょうめん）テープ（フィルム製（せい））
- はさみ・背景（はいけい）用（よう）：好（す）きな写真（しゃしん）やイラスト、絵（え）の具（ぐ）、クレヨンなど

＊毛糸（けいと）の色（いろ）は、キャメル、ベージュ、こげ茶（ちゃ）、黒（くろ）、白（しろ）、ピンク、黄緑（きみどり）など。他（ほか）に好（す）きな色（いろ）の毛糸（けいと）を用意（ようい）してもオーケー

鏡（かがみ）で目（め）鼻（はな）口（くち）耳（みみ）の位置（いち）や形（かたち）、まゆ毛（げ）の位置（いち）・太（ふと）さをしっかり見（み）よう。自画像（じがぞう）をえがいたら、りんかくに沿（そ）って画用紙（がようし）を切（き）る。

① えんぴつで自画像（じがぞう）をえがく

② 顔（かお）のりんかくに毛糸（けいと）をはる
両面（りょうめん）テープを顔（かお）全体（ぜんたい）にはり、ベージュの毛糸（けいと）を顔（かお）のりんかくに沿（そ）ってはる。

③ 顔（かお）のかげの部分（ぶぶん）に、色（いろ）のこい毛糸（けいと）をはる
鼻（はな）の穴（あな）やくちびる、目（め）のりんかくなど、顔（かお）の暗（くら）いところに、こい色（いろ）の毛糸（けいと）をはりながら切（き）る。

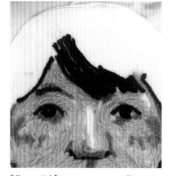

毛糸（けいと）は長短（ちょうたん）を混（ま）ぜて使（つか）うと、絵（え）がいきいきとするよ

黒目（くろめ）の上（うえ）に白（しろ）い毛糸（けいと）を置（お）くと目（め）がかがやくよ。

④ 顔（かお）や鼻（はな）の丸（まる）みが感（かん）じられるように、毛糸（けいと）をはる
絵（え）の具（ぐ）でえがくように毛糸（けいと）をはる。ピンクの横（よこ）に緑（みどり）を置（お）くと、補色（ほしょく）の効果（こうか）で血色（けっしょく）がよく見（み）え、はだ色（いろ）もきれいに見（み）える。

⑤ 流（なが）れを意識（いしき）しながらかみの毛（け）をはる
両面（りょうめん）テープをはり、長（なが）めの毛糸（けいと）でかみの毛（け）を作（つく）る。光（ひかり）の当（あ）たっているところは明（あか）るい色（いろ）で表現（ひょうげん）すると立体感（りったいかん）が出（で）る。

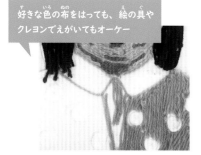

好（す）きな色（いろ）の布（ぬの）をはっても、絵（え）の具（ぐ）やクレヨンでえがいてもオーケー

写真（しゃしん）や葉（は）っぱ、どんぐりなどをはって、立体的（りったいてき）にするのもいいね

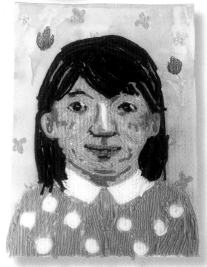

⑥ 好（す）きな色（いろ）の毛糸（けいと）で洋服（ようふく）を作（つく）ろう
洋服（ようふく）の部分（ぶぶん）に両面（りょうめん）テープをはる。好（す）きな色（いろ）の毛糸（けいと）で洋服（ようふく）を作（つく）る。水玉（みずたま）やチェックなど、好（す）きな模様（もよう）を表現（ひょうげん）するのもいいでしょう。

⑦ 白（しろ）い画用紙（がようし）に背景（はいけい）の絵（え）をえがく
自画像（じがぞう）を置（お）くところに印（しるし）を付（つ）けて、背景（はいけい）に好（す）きな絵（え）をえがこう。最後（さいご）に自画像（じがぞう）を両面（りょうめん）テープではりつけて出来上（できあ）がり。

完成（かんせい）！
仕上（しあ）がりを見（み）て、色（いろ）やかげの表現（ひょうげん）が足（た）りないと思（おも）ったら、上（うえ）から毛糸（けいと）を足（た）して調整（ちょうせい）しましょう。

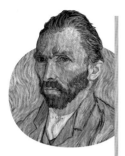

● ゴーガンの表記について

「ゴーガン」は、「ゴーギャン」と表記されることもありますが、本書では、フランス語の発音により近い「ゴーガン」として表記しています。

[監修]

高橋明也 〈たかはし・あきや〉

1953 年生まれ。東京藝術大学大学院美術研究修士課程修了。国立西洋美術館学芸課長を経て、現在、三菱一号館美術館館長。専門はフランス近代美術。2010 年にフランス芸術文化勲章シュヴァリエ受章。主な企画展覧会に「ジョルジュ・ド・ラ・トゥール─光と闇の世界」（2005年）、「コロー　光と追憶の変奏曲」（2008 年）、「マネとモダン・パリ展」（2010 年）など多数。主な著書に『ゴーガン─野生の幻影を追い求めた芸術家の魂』（六耀社）、『もっと知りたいマネ』（東京美術）、『美術館の舞台裏─魅せる展覧会を作るには』（筑摩書房）、『新生オルセー美術館』（新潮社）他多数。

[写真提供]
公益財団法人石橋財団アーティゾン美術館 / 公益財団法人大原美術館 /
公益財団法人ひろしま美術館 / 山梨県立美術館 / アフロ
National Gallery of Art ¦ NGA Images / Ordrupgaard Museum / President and Fellows of Harvard College / The Albright-Knox Art Gallery / The Metropolitan Museum of Art / Van Gogh Museum, Amsterdam (Vincent van Gogh Foundation) / Yale University Art Gallery

表紙：フィンセント・ファン・ゴッホ《星月夜》（部分）
　　　1889 年　ニューヨーク近代美術館蔵
　　　ポール・ゴーガン《マンゴーを持つ女（ヴァヒネ・ノ・テ・ヴィ）》（部分）
　　　1892 年　ボルティモア美術館蔵
裏表紙：フィンセント・ファン・ゴッホ《グレーのフェルト帽の自画像》（部分）
　　　1887 年　ファン・ゴッホ美術館蔵
　　　ポール・ゴーガン《自画像（レ・ミゼラブル）》（部分）
　　　1888 年　ファン・ゴッホ美術館蔵

ジュニア版
もっと知りたい世界の美術

2 | ゴッホとゴーガン
楽園を夢見た画家たちの旅

2020 年 1 月 10 日　初版第 1 刷発行

監修　　高橋明也
発行者　鎌田章裕
発行所　株式会社東京美術
　　　　〒170-0011
　　　　東京都豊島区池袋本町 3-31-15
　　　　電話　03 (5391) 9031
　　　　FAX　03 (3982) 3295
　　　　http://www.tokyo-bijutsu.co.jp

印刷・製本　株式会社光邦

文　高橋明也、橋本裕子

工作ページ　指導：五島綾子（国画会会員）編集・文：毛利マスミ
　　　　　　協力：音ゆみ子（府中市美術館学芸員）

ブックデザイン・イラスト　島内泰弘デザイン室

編集　橋本裕子

ISBN978-4-8087-1172-6 C8071
©TOKYO BIJUTSU Co.,Ltd 2019 Printed in Japan